藝術探險家　劉其偉紀念展

Explorer of art : a memorial Exhibition of Max Liu

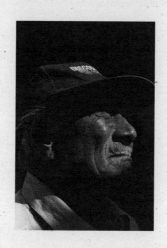

藝術探險家 劉其偉紀念展

Explorer of art : a memorial exhibition of Max Liu

展出日期：中華民國九十一年五月二十三日至七月七日
展出地點：國立歷史博物館二樓展廳

國立歷史博物館
National Museum Of History

CONTENTS
目次

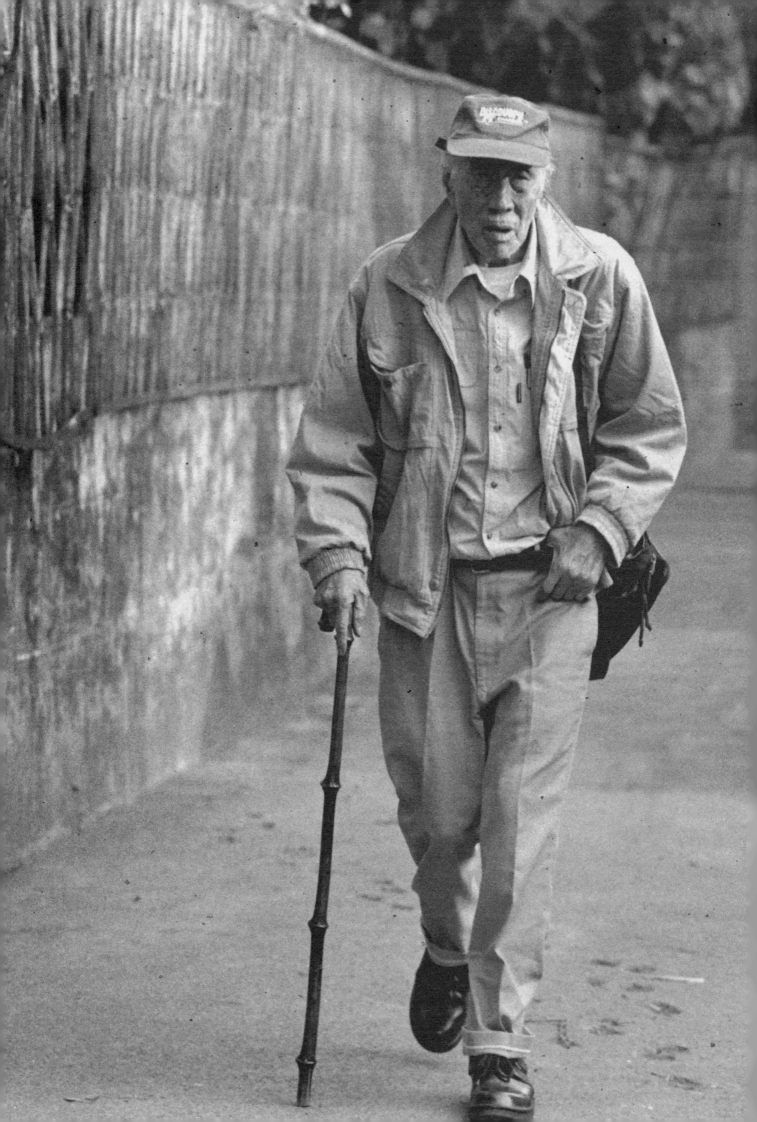

館序

　　劉其偉先生民國元年出生於福建福州。早年留學日本，學電機工程，返回中國後，投身軍旅，成為兵工署軍官。民國三十四年來台，歷任台電、台金、台糖及軍事工程局工程師。三十八歲才開始學畫，五十四歲加入越戰，五十六歲回國於國立歷史博物館舉行「越南戰地風物水彩畫展」，轟動一時。七十歲入婆羅洲熱帶雨林探險，七十三歲赴非洲，八十二歲又組探險隊入巴布亞紐幾內亞採集物質文化標本。

　　這位接觸過無數被世人遺忘的原始部落的劉其偉，他愈深入原始部落，就愈被造形粗獷，色彩強烈，具有咒術般魔力的原始藝術所震撼。他的作品也融入了原始藝術，及米羅系列的風格，有著神祕的氣圍與原始的趣味。近十年來，他全心投入「藝術人類學」的研究，他希望自然民族的原始思維及非邏輯的美感經驗，能帶給文明人枯竭的心靈荒漠甘泉，也能對現代的藝術教育帶來全新的思考，甚而開啓族群與族群之間，跨越文化的審美經驗。

　　劉其偉不只是一位工程師、畫家、作家、生態保育代言人及人類學家而已，他更是一位全方位的生活藝術家，這位愛冒險的生命鬥士，他不是給我們一座虛擬的叢林，而是親自用腳走過，用感覺活過，永遠對生命抱持好奇，以一顆對人生態度開放的童心，帶給我們在這個充滿規矩法度，艱困的生命裡，找到闖蕩的勇氣。他以他的生命歷練，喚回我們在心靈上對藝術的原始渴望，對野性、非制式化的生命情調的渴慕。

　　晚年他更義務擔任玉山國家公園的「榮譽森林警察」，他早就把小我看淡，為捍衛這片土地的原野、山林，為拯救人類的生態危機而努力不懈。

「不談虛幻的生死，只要轟轟烈烈的過活。」海明威的名言，在劉其偉身上充分展現。他是一位為生存而不斷與工作搏鬥的人，最喜歡牛仔出身，第一位到非洲探險的業餘探險家，也是美國第二十六任總統老羅斯福的一句話：「不畏死，方知有生的價值，不知掌握有生之年，不值得一死。生與死原本都是同樣的冒險。」劉其偉他一生歷經第二次世界大戰、越戰與日本關東大地震，憑著冒險犯難的精神，使他愈戰愈勇，從沒被擊倒過。

距離本館上次為劉其偉所辦的展覽已經三十五年了，令人遺憾的是人稱「老頑童」的劉老於今年四月十三日因心臟宿疾病逝於新店耕莘醫院，享年九十有二。這次本館以一、族群‧跨越二、生命‧哲思三、半島‧史詩四、星座‧節氣五、野性‧呼喚六、角色‧越界七、愛神‧性崇拜等七大主題，共計一百二十件展品，特別感謝國立台灣美術館、台北市立美術館、劉氏昆仲及私人收藏家等提供展品、以及鄭惠美小姐對本展之諸多協助。就讓我們一起走入劉其偉波瀾壯闊的藝術人生，海闊天空的跟著他的生命一起遨翔，跟著他的智慧一起成長。

國立歷史博物館館長

黃光男　謹識

Preface

Mr. Max Liu Chi-wei was born in Fuzhou, Fujian in 1911. He studied electrical engineering in Japan and joined the military after he returned to Mainland China. In 1945, he came to Taiwan, and served as an engineer at the Taiwan Power Company, the Taiwan Metal Company, the Taiwan Sugar Company and in the Military Engineering Bureau. He started to paint when he was thirty-eight. In 1965 he went to Vietnam for two years and on his return held an exhibition of watercolors "Local Customs and Practices in Viet Nam" at the National Museum of History in 1967. When he was seventy he went to the tropical rain forest on the Island of Borneo and to Africa when he was seventy-three. At the age of eighty-two he led a group to gather material samples in Papua New Guinea.

Mr. Liu had visited many aboriginal villages. The deeper he went into them the more he was amazed by their traditional art, with their simple forms, bright colors, and curse-bewitched charms. His styles, therefore, are influenced by primitive art and by Juan Miro. Mr. Max Liu Chi-wei devoted himself to the anthropology of art in recent years. He felt that aboriginal art and thinking can inspire modern man, who is thirsty for spiritual growth.

Mr. Liu was not only an engineer, artist, writer and wildlife supporter but also an anthropologist: and truly he was an artist of life. He inspires us to live life to the full, despite life's rules and regulations. His life experiences awaken our subconscious desire for art, nature and an unrestrained life melody.

Mr. Max Liu Chi-wei experienced World War Two, the Vietnamese War, and the earthquake in Kando, Japan in 1945, yet due to his adventurous spirit he was never defeated.

It has been thirty-five years since Mr. Liu's first exhibition was held at our museum. There are seven topics in the exhibition: "No Limitations; Life and Philosophy; An Epic of Indochina; The Constellations and the Seasons; Nature and the Call; No Boundaries; Cupid, the God of Love, and Sexual Worshiping." Sadly, Mr. Liu passed away while this exhibition was being prepared. We hope visitors will enter into his splendid art and thus grow with his wisdom!!

Director
National Museum of History

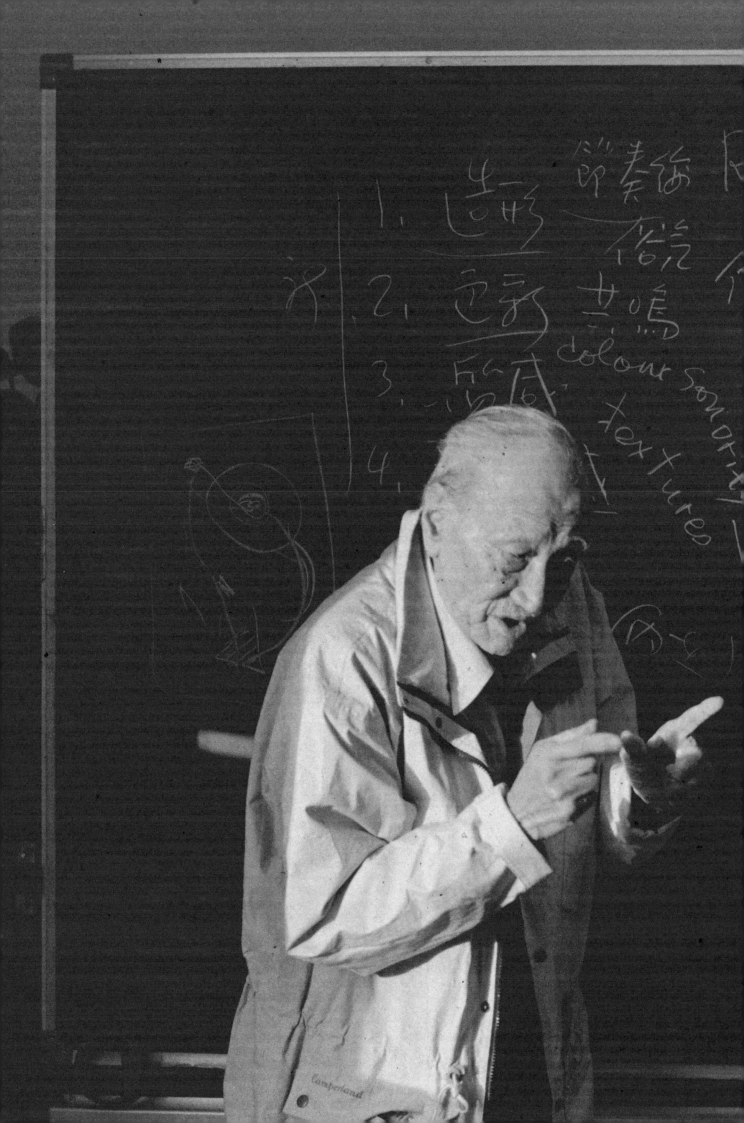

星垂平野闊，月湧大江流——畫家劉其偉

黃光男

　　好奇、探索、實踐與風骨，劉其偉性格如此。

　　堅忍、批評、微笑與奉獻，劉其偉志業在人群。

　　認識劉老是近二十年的事，雖然更早的時候，已從報章媒體知曉，他是一位了不起的藝術家，或說他的學問與藝術的造境與眾不同，因為除了看到他的畫作之外，也讀過他對現代繪畫理論的譯著，甚至晚近他更積極從事人類學的研究與寫作等等，這不是一個普通畫家所能做到的。

　　藝術家究竟如何定義，沒有一定的標準，卻可從劉老的身上看出些許端倪，他必然是有理想、有堅持，也有行動的。當然，理想來自他的博學與智慧，多讀書、做學問，才可能判斷是非，決定真理與真實；堅持則是擇善固執，劉老談話中很少涉及個人的喜愛，卻是對社會的關懷與無力的事件陳述；但對某一特權人物則大力批評，言詞中的肅穆心情，足夠令人緘默三分，事後他又笑嘻嘻地說沒什麼沒什麼，一幅無力可回天的攤攤手；至於行動則是有說不完的故事，就藝術創作而言，手不離筆，筆不離紙，而行囊中的速寫簿畫具，則超越了常人想像的物質需要，澄靜在飄盪的旅途中對藝術創作的思考。所以有人以為他口含煙斗或對人笑呵呵，是心情的反射，卻不知他這種外在的常態待人，減少了人間的陌生，卻在內心深處蘊藏了那份藝術創作勃發前的寧靜，至少減低了人間的閒言閒語。

　　關於他的生平事跡，已有專論完整陳述，而筆者卻無法不在思緒上有個人的情感，對劉老表達一份深深的懷念，以及對他了不起的藝術成就有著無限的感佩，儘管無法說得太清楚。劉老是以繪畫創作成就顯聞於世，但自學成功的過程，卻充滿著懸疑，

甚至有人還以為他不是學院出身的，是否有那些常規未受到討論。正是因為如此，劉老更值得大家尊敬。當前藝壇的耆老，或是被敬重的畫家，大致是來自學院的風格或在學校授課的教授，因為他們可能有完整的學習歷程，譬如說基本的素描或人物的繪畫課程，之後取得某一文憑而得到工作保障與社會的尊重，制式的師承相傳，倒是一片風和日麗的氣氛。但不在專任教職工作的藝術家究竟有多少人受到社會的關懷，或人們的重視呢？可說是鳳毛麟角。事實上藝術是生活的反映，不是制式的技能，它來自人類社會意識的共感，而不是勉強作外在形式的認同。一個充滿藝術表現性格的人，必然具備了先天性的喜好，以及性格上的獨特，並不只是一時興起，或是依樣畫葫蘆的在藝術形式作反覆。

　　劉老藝術創作之路，雖屬偶然，卻是他心性中的必然，因為他的職業在工程，在外文能力，但他的好奇與冒險精神，則是藝術家最需要而不可或缺的創作要素。藝術的本質就是創造力，創造力來自探索與實驗歷程，換言之，探個究竟，是藝術創作的動力。劉老自小就有「不信」或「為何」的性格，或許會有人以為這是判逆或忤逆的行為，但他的一生充滿好奇的心性，卻不是行為乖張的指引，而是理想與創作更為精進的本質，甚至他精通英日語的用功，也成為日後追求更深更奇學問的本領。眾所周知，藝術家的才情與藝術成就成正比，凡是能繼往開來的藝術家，必然有那份深切的知識作後盾，否則藝術創作力便相對減少。劉老日後的冒險探訪巴布亞紐幾內亞，不論對人類學所發生的興趣，或傾向原生文化的認同，「冒險」是一項行動藝術，與他外交創作的本領是相輔相成的，知之既深，行之果敢，應用在藝術創作，也必有更豐富創作面相與嘗試。

　　當然，這不是偶發的藝術行為，而是天生就具備而來的條件。當他在生活艱困，精神欲振乏力之時，看到朋友作畫展畫，竟然是好玩又能賣畫，實不快哉，於是毅然投入藝術創作行列，開始配備全套的繪畫工具，搜羅大量的藝術理論書籍，當然國外

資料的不虞匱乏，更促發他在藝術領域的寬廣道路，從早期的名家，包括曾景文、藍蔭鼎的功夫，到克利、布朗庫的造境，凡能促進自己創作活力的，均在他的研究與實驗範圍。單項的風景畫，是寫生技法的首要工作，房舍竹籬，水波船影，都是眼前的現實，尤其他在越戰任工程師時，如何在槍林彈雨中，求取片刻寧靜，物象與人情都在彩繪上凝固了，永恆的真理，遠超過人性的貪婪，戰爭慘烈更映現出萬物的真實。劉老畫其所見，思其所感，也造就他日後朝向「人性自覺」的途徑上。

在「人」的立體上，劉老不言之論，從其筆端流露出對自然界的關懷，以及人與物之間的調適，物象的解析，是人性的投射，與之相關的鳥禽走獸，必有其習性與選項，如無尾熊之於尤佳利樹，貓熊之於竹林，企鵝之於冰海，歲寒之友松柏等等的物象，須臾不可分也。劉老浸淫其中，也體悟到人類的生存之道，因而有婆憂鳥的寄情，有斑馬的躍動，有春分，有夏至，有秋實....等的尋幽訪勝，更甚於古人文人畫質應用的呈現，直接展現一份不可分隔的愛情，是深固不是淺探的人性結合。因此，他從喜愛自然景觀，轉向人文景象，包括對原生文化的探討，試圖從人的初發之處開始，探古知古成為時間釐測的定位，接近原住民看原始生活，以吳哥窟石雕作東，深切探求古代信仰的情愫，以Huli族的祭典融入狂野呼喚，是至情至性的寫照。

劉老的這些繪畫標記，或說是他的獨創圖騰，蘊含著東方美學中的文人精神，寄物表情，神與物遊，有點「落花無言，人談如菊」的沉靜，又有些「揮戈戰馬，吶喊振臂」的豪壯，不屬於那一流派或屬於那一門風，卻是自由而浪漫。在他的繪畫裡，深藏他對社會的觀點、人性的尊重，以及繁複的情思糾葛，雖然已化萬象為彩繪，以最簡約的造境出現，但每一個時期，或每一張畫作，有種「誰將五斗米，擬換北窗風」的自睨。或許也可以說生命的意義，就在不斷憂愁中建立一股正義凜然的傲骨，事實也是如此，劉老的畫，創作不輟的動機，是故事與心情累積而成的

引力，寫實具象，寫意抽象，反覆在他的每一歷程與創作的階段，若以繪畫風格定位，劉老的畫作，與其說他是設計性構圖，不如說他的畫是裝飾性的布局，隔著直接的對衝，巧妙地讓過銳角的刺激，溫和的組成劉其偉式的圖象，有時候因受到原始民族雕刻的影響，畫出來的畫，有很多近似符咒語言，尤其在觀察生命衍生的陰陽造境，則更接近一種喃喃自語的禱告，祈上蒼憐憫，降福人間，或也在畫境中埋藏著一股不願人知的譏嘲與戲謔。

藝術不可離開人情，也不是象牙塔上的供品，它必須不斷從人的社會裡，關心人群的真實面，包括與人相關的自然環境、人文社會，他說：「我對人性徹底的失望，你看污染、戰爭、劫掠，那一樣不是文明人弄出來來的？」又說：「我們看原始人，認為是野蠻人，但是他們看我們才是真正的野蠻人」，這種元氣是初始之人，沒有過多的貪求，或不當的破壞，這也是他晚近投入環保、行動自然，繪畫心靈的動力，盡一己之力，求取百世之功，他的這些畫作更精巧典雅，更為裝飾自然。並且以動植物之生息，很誇張的勾劃出其特徵，使畫面更接近可感知的圖象。

劉老陳述的內容，或創作的畫，絕對不是學院派所願付出的心力，因此他的畫充滿了社會溫度、與時代同步，更能表現自己，創造美感，是一個完善而不造作的畫家。創造力之旺盛，源自他的知識層面；具有國際觀的美學，也出自他不斷的讀書、探險。他投入的心血用盡生命的全部，他不為某一件事而斤斤計較，卻能掌握到藝術家創作的整體，其中包括他的簽名提款，關於這一點，在他的速寫圖像上，更能看到以英文字體所營造出的氣氛，不為你我，卻是他藝術表現的標幟，頗具現代感的人文情懷，是台灣藝壇的獨特創作，也具國際藝壇美術上的刻記圖騰。

走筆到此，深覺劉老的畫境，在自發、才情性格本質上，所掌握的藝術家創作元素，豐富而生機蓬勃，尤其那些圖象的隱喻，始終有一些不解的共感，幾次機會想與之討論，卻因時空落

差而失之交臂，例如有一次相約到馬來西亞中央學院講學，由於時間匆匆未及深談，而劉老也深為當地民眾歡迎，因而中斷，又有多次在評審會上邂逅，因人多事重，談論藝術之道，顯得有唐突而作罷，儘管曾在美術館為他舉辦過畫展，有過短暫的晤面，他笑呵呵地說：「如畫之無言，無言可明象」，說來認真，只好再三思索在畫境了。

而今，史博館正在籌備他的大展時，有很多事物要請教他，並且約定星期一的上午，可詳細聆聽他的主張，他卻赴在紐約前夕，悄悄地走了，正如他那修練而成的德業，忽爾消逝。此時才驚起，時間過往如此快速，他已是九二高壽，我們竟然沒有警覺，老人家寸陰寸金，即時求教，才是上策，否則頓時搥胸何益？

劉老最後公開活動，竟然是來看筆者的畫展，使我感動不已，也遺憾連連，倘若他老人家能指點一二，或再駐足片刻，以表崇敬之意，豈不圓滿？然藝術生命長新，他留下人間的無價畫作，不僅是台灣藝壇的榮光，也是最具代表國際性的台灣畫家之一。他的畫作，正如他的人格，高遠平和，雋永深遠．無私無我的胸襟，不僅對他的的家人，也對社會每個階層。而今人影已遠，婆娑淚眼相視，劉老，你是否真的像「巫師」的稱號，可再笑幾聲，呵呵地說：「你不愛我了嗎！」大家愛你，因為您在藝壇上是「星垂平野闊，月湧大江流」的氣勢，是台灣藝壇中難得的藝術家，實力足夠擁有更多！　（本文作者為國立歷史博物館館長）

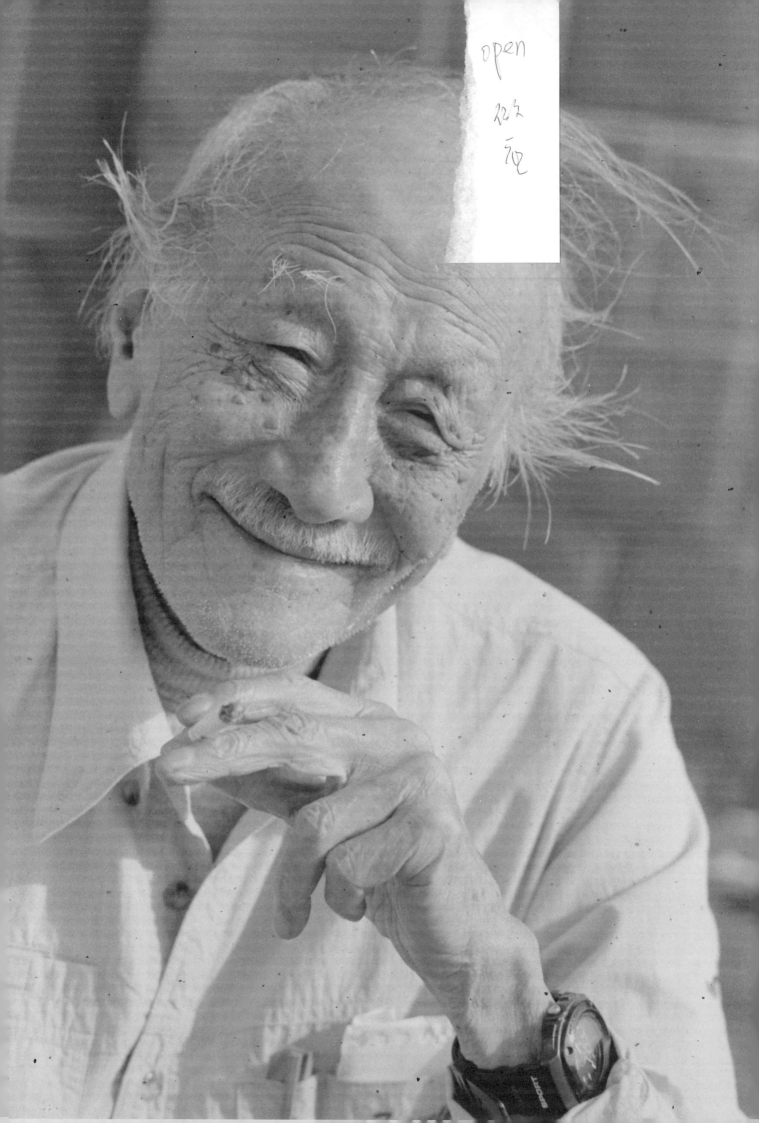

自然之子--劉其偉

蔣勳

東海大學美術系創立之初，一九八四年，我擔任系主任，規劃全部的課程，在第一批希望聘請的老師中即刻想到的就有劉其偉先生。

劉其偉並不是美術科班出身的畫家，他學工程，繪畫只是他業餘的興趣。在東海之前，他也曾任教於中原大學，似乎是在建築系兼教工科與美術及文化人類學的課。等到決定聘任劉先生之後，排課上倒躊躇了一些時候，最後就決定排上「水彩」。

一般繪畫界也習慣把劉其偉先生界定為「水彩畫家」。但是，嚴格說起來，劉其偉的「水彩」與學院中固定畫法的所謂「水彩」也非常不一樣。東海美術系第一屆時曾經全班到墾丁寫生，劉其偉、席慕蓉……幾位當時的任教老師都同行。在海邊，劉老不輸任何年輕人，擦了防曬油，在海中泅泳。看到海灘上穿著泳裝，非常肥胖的中年婦人，則目不轉睛地看著，向我豎起大拇指說：「這種體型畫起來很過癮！」到了夜晚，大多數人都已累倒，劉老則精神正旺，解衣盤礡，在住宿的大廳潑灑著絢麗的色彩，即興地畫出一張一張的畫。

「劉老師教的好像不只是水彩！」一個敏感的學生在一旁看得有些感動，悄悄轉過頭這樣跟我說。

是的，在一個以創作為導向的科系中，每一位任教的老師其實應該是一個非常強的生命個體。他們各自對自己的生命，有堅持、有要求，有不同於凡俗體制的個性。他們教的，當然不只是「水彩」；不只是屬於材料或技術部

份「匠」的基礎，而更是生命本身的一種美的品質罷。

　　劉其偉在東海美術系十年，使許多學生看到了一種「人」的風範。一個八十高齡的男子，像一頭頑強壯碩的獅子。一身卡其獵裝，一頂軟布帽，總是揹著沉重的帆布包，重到壓彎了一邊的肩膀，但他也絕不讓學生代勞。他的幾次出入於叢林蠻荒的非洲、新幾內亞，觸探人類初始文化中的藝術創作；把大自然中的神秘、富裕，生命瑰麗而又豐富的一面——轉化在他的創作之中。

　　半世紀以來，台灣藝術體制的保守僵化，限制了許多創造的生機，倒是劉其偉，在體制外自由地完成了自己不受拘束的創作。

　　經過大學美術聯考，對水彩畫法已經匠死刻板技巧中的學生，看到劉其偉的「水彩」，會忽然不知所從。劉其偉用布、用紙、或用布裱貼於紙上，以水彩打底，在水的滲透暈染中尋找一種神秘渾沌的造型。好像宇宙初始，那些剛剛從卵殼中孵出的鳥，那些剛剛跳躍上綠葉的青蛙，瞪著大而充滿好奇的眼睛，看著眼前的種種。劉其偉的水彩，不只是一種技法，也更是他觀看世界，眷戀世界的一種態度。他近十年的作品更大量以粉彩的碎末擠壓進畫布之中，在水彩渲染的矇曨中沁透進明亮跳躍的寶石藍、玫瑰紅……等亮麗的色彩，他的水彩，混合了粉彩、墨，甚至壓克力等化學性顏料，產生極為獨特的個人風格，是學院體制中的「水彩」永遠難以企及的。而一個被聯考戕殺的美術系學生，有可能因此終於了解了什麼是真正的「創作」；當然，也有可能不知所從，更退回到自己保守的匠氣小空間中去了。

　　大部份接觸劉老的青年一代，都被他活潑、自由、充滿生命力與幽默感的生命型態所影響。從大自然的生物律法中，他似乎看到了廣闊無可拘限的「道德」。在整個生態

的循環中，有令人動容的溫暖，有令人毛骨悚然的血腥；在物競天擇的世界，鳥的飛翔，魚的潛躍，似乎都使這個不斷出入原始蠻荒的藝術家思考著人類的定位。

他剛從非洲回來，曬得黑瘦，但仍有一種精神奕奕的老年男子的美。有人趨前問候，問他在非洲有沒有遇到「食人族」，劉老靜靜地看著發問的人，靜靜地回答：「沒有，食人族都在台北。」劉老的幽默中常常使我覺得有一種孤獨。他也常以小丑自居，帶著笑臉周旋於群眾間的愉悅者，也許笑臉的背後會有一般人看不到，劉老也不願讓別人看見的孤獨與悲憫罷。

創作是以漫長的一生建立起來的生命的風格，我們在風格前，有敬重，有嚮往，有反省，最終仍是找到自己堅持的生命風格。

劉老不斷給我們一種感覺，似乎他總是要從文明逃回到原始。好像動物園獸欄中的獅子，寂寞地看著三餐送來的肥美的屍體。然而，他多麼想飢餓地行走於荒野之中；他似乎夢想著沒有欄柵的無限草原，沒有三餐供給的原野；他可以為了活著去奔馳、追逐；他可能在物競天擇的更為自然的律法中獵食或被獵。

城市中最後的獵者，他帶著悲憫幽默和眾人戲耍遊玩。他給我們最絢爛的色彩，告訴我們遙遠的原始草原中富裕華麗的無限自由，那些在自由中生生死死的花、草、鳥、青蛙、犀牛、猴子，以及生生死死的人類。劉其偉的藝術連結著他的自然道德的律法，聯結著他原始的生命態度。他為我們呼喚來自自然中種種的生命的自由；然而，他又悲憫地看著這種種的生死，有一點無奈，也有一點蒼涼。

以上種種，也許是我尊敬的劉老師不願意令人知道的罷。

一九九六年，七月十一日　　　　——（本文作者為藝術工作者）

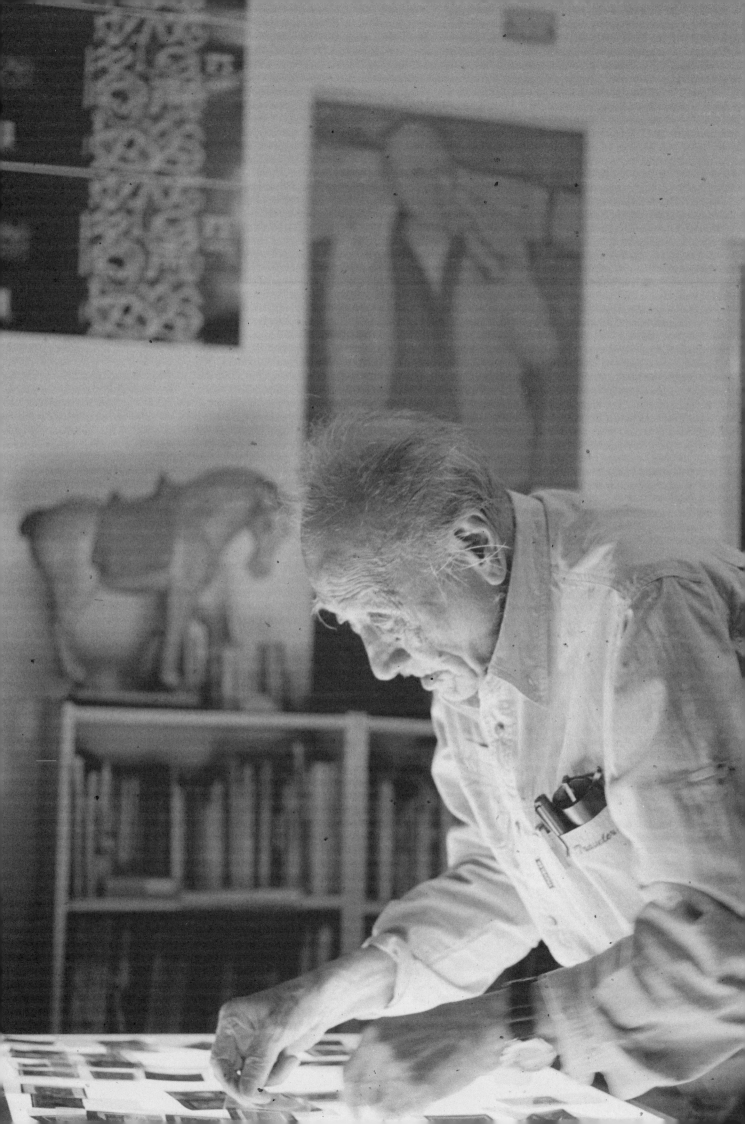

與族群共舞—從跨文化與全球化看劉其偉的藝術

鄭惠美

　　當許多台灣的學者尚在質疑台灣的原住民藝術，為何沒對台灣的主流藝術家產生深度的影響力時，劉其偉已經不斷地出入大洋洲、非洲、婆羅洲的原始蠻荒及台灣的偏遠山區，以藝術家敏銳的觸角，思考人類的定位。劉其偉對「斯文極至」的文明人，並不喜歡，他喜歡與之為伍的是單純，有活力的自然民族，在今日走向一個全球化的新時代之際，文化同質化與生態危機，頓時成為劉其偉在深入族群部落之後，所湧現的悲情與入世關懷。

　　原先劉其偉只是因為喜歡現代藝術而探索原始藝術，進而走入熱帶雨林，親自踏勘，採集原始藝術，研究他們不同於文明人的食、衣、住、行生活方式及祭典、儀式、宗教、信仰、舞蹈、繪畫。他並不是把自然民族當成博物館的標本。他對待他們一如他的好朋友般的親切、自然，他以同等心和他們交流、溝通。因為生的尊嚴和存在的美麗，是每個族群與生具有的，沒有什麼優劣之分。而他們殊異的文化與原始藝術，也是來自他們獨特的生存歷史和背景所蘊育而出。

　　劉其偉愈深入原始部落，就愈被那個造形粗獷、色彩強烈，具有咒術般魔力的原始藝術所震憾。「美的創造與文明有關嗎？」他志在建立既能聯繫藝術又能與原始部落的文化脈絡相關係的「藝術人類學」，他要去追索人類最初的原始思維與原始美學，與他們的神祕信仰。他認為原始藝術意味著情緒想像的一種自發、衝動、熱情，它是直覺、真摯、感性、神祕的藝術，它所呈現的離奇又迷人的

風貌，正好可以批判既往那僵化的理性文明。（註1）若不是對原始部落有著浩瀚的深情與開闊的胸襟，是無法如劉其偉這般浸淫在原始世界中。

　　劉其偉他不像一般的人類學者，他們從社會科學的角度研究原始藝術的功能與意涵，他是以藝術家的觀點，側重藝術的創作心理、色彩運用與造形探討。他說：「李維史陀從兩個面具找到兩種不同的文化脈絡，而我從創作的角度尋找什麼是美。」（註2）

　　這種欣賞異文化的跨族群、跨時空的審美經驗，首先立足在平等立場的前題，即以平等、同理心的立場，才能產生超越時空的「美」的互動經驗，因為每種族群或個人，在其獨特的社會歷史與脈絡下，各自擁有自己的藝術風格、美的標準與象徵意涵。美其實是一種價值認定。（註3）劉其偉他不斷探索人類藝術創作的根源，思索文明進步的得失，從無數次民族誌的採集資料中，他發現原始族人他們神祕的、非邏輯的野性思維，在在都能喚醒現代人內在的原始本能，並激發其想像力，為文明社會禁錮已久的心靈注入新的活水。

　　而他的終極關懷，是在打破「族群」的界域，建立現代人在異文化與己文化之間的「跨文化」審美經驗。由於對大自然的熱愛及對異文化的原始情懷，他以作品感同身受地為原住民族群發出正義之聲。他的「憤怒的蘭嶼」是為台灣政府把核廢料堆放在蘭嶼，這種只重核能經濟不重生態保育的不負責心態，提出發人深省的批判。而他以八十六歲的高齡，仍願意擔任玉山國家公園的森林警察，並成為台灣自然資源保育的代言人，為台灣這塊擁有最豐富多樣的生態資源的蕞爾小島，卻有著最具破壞生態力的台灣人，呼籲以生態意識，挽救地球危機，為後代子孫留下一條生路。

一、藝術人類學與創作

　　鑑於九十二歲的劉其偉，一生既是電機工程師，又是教授、作家、藝術家、保育代言人、人類學家，角色多元猶如生物多樣性，燦爛多姿。在構思這次劉其偉展覽時，便試著以他晚年用功最勤，他最熱衷研究的「藝術人類學」為主軸並與他的作品風貌相聯結，規劃七大單元。他的作品有著象徵的意象、簡約的造形、感性的色彩、神祕的氛圍、原始的天趣，正是他所研究的「藝術人類學——原始思維與創作」的最佳說明。

　　（一）、族群‧跨越：原始藝術粗獷、簡潔、奇異的造形及充滿超自然力的神祕感，對歐美二十世紀的現代藝術產生極大的「文化震撼」。劉其偉的繪畫從原始藝術出發，進而追溯不同於「己文化」的「異文化」族群，他們的奇風異俗與宗教儀式，他甚而以民胞物與的同等心，畫出蘭嶼達悟族的怒吼之聲及非洲淘金客為文明經濟而破壞自然生態的掠奪行為。劉其偉人文關懷的觸角，遠伸世界不同族群、不同部落。原始民族長期生活在自然與超自然的特殊環境中，他們的原始藝術，潛藏著極為深刻的社會文化與象徵意涵，也形成他們特殊的思維與創作方式。透過劉其偉的作品，可以讓我們學習如何欣賞原始藝術的某些特質，也可以開啟每一個人「跨文化」的審美經驗，以開放的胸襟，尊重異文化，建立平等相待的跨族群交會與互動經驗。

　　（二）、生命‧哲思：劉其偉的作品中，隱藏著他從原始族人所體現的原始思維與宗教的神祕感，他相信巫術，無形中也有著泛靈論的信仰，他透過「萬物皆有靈」的觀點，表現藝術。例如他看見基隆山的一塊石頭，便把它幻想成一個可愛的女人，畫出「基隆山的小精靈」。而向大師致敬的作品，是他向具有原始情懷的畢卡索、米羅等歐洲

大藝術家表示崇高的敬意，因為他與他們一樣都從原始藝術中汲取創作的靈感。「祭鱷魚文」是劉其偉以唐代韓愈為民不聊生的百姓趕走吃人的鱷魚所寫的「祭鱷魚文」為創作題材，以藉古諷今。「馬尼拉的馬車」，瘦勁得肋骨畢現的駄馬，是否藏著劉其偉背負家計重擔的心酸呢？走過九十歲的劉其偉，對生命充滿了奇思異想，他以一顆開放、慧黠的心，畫出充滿哲思寓理的作品，流露出率真，感性的情懷。

（三）、半島‧史詩：一九六五年劉其偉為生計加入越戰，擔任美軍的軍事工程師，他白天賣力工作，晚上則投入繪畫，假日又到鄰近的越南、泰國、柬埔寨寫生。這位戰火中的亡命之徒，對於建於九到十二世紀的吳哥王朝遺跡，感動萬分。吳哥窟神殿中千奇百怪的神話，神勇的戰爭史蹟及民間百姓生活百象的浮雕與諸神石刻像，使他沈浸在宗教藝術的感性中。他的畫迷漫的不是戰爭的煙硝味，而是色彩渲染柔和，形體漫漶，氛圍朦朧，有著歷史的斑駁感與宗教的神祕感。他融合越南的吉蔑藝術、柬埔寨的吳哥窟藝術與泰國的邏羅藝術，畫面古拙樸雅，畫風半抽象，散發著詩意及迷濛的氣氛，而自成藝術新境。他也以流暢的線條，淡彩速寫越南、泰國的城鎮風光。這一系列「中南半島的一頁史詩」，開啟劉其偉親炙古文明的「原始情懷」，也成為他繪畫生涯的轉捩點。

（四）、星座‧節氣：劉其偉的星座系列，是他透過豐富的想像力，從有機的半抽象造形，象徵性地畫出宇宙渾沌又神祕的星座意象。例如「雙子座」，簡潔有力、黑白相間的線條，勾劃出如精靈般晶瑩亮透的雙生子，兩人一頭朝上，一頭朝下，頂天立地，聯合行動，足智多謀。節氣系列是劉其偉把他對大自然立春、驚蟄、穀雨、夏至等二十四節氣的深情感受，一一幻化成抽象作品。這些孕育自

大自然的草葉、雨水的有機造形，使他的畫有著大自然的
韻律節奏感。如詩似畫的節氣名詞，象徵著大自然時序的
轉換，也是古人與大自然共生的智慧結晶。熱愛大自然的
劉其偉，以感覺的眼與心，用細膩的情思，為我們搭起一
座探觸自然，與自然感通的橋樑。

（五）、野性・呼喚：在愈原始、蠻荒，未開發的偏遠
地區，愈充滿了生命熱力，愈吸引了劉其偉在天遠地闊的
山林荒野中奔馳自如，他除了採集原始部落的田野資料
外，也不忘關愛棲息於原始森林的奇珍異獸。近年他急切
地呼籲保育自然資源，保護野生動物，全力投入「野性的
呼喚」，以他的人文關懷畫了許多大象、豹、獅、羚羊、斑
馬等野生動物，就像他熱愛蠻荒叢林的自然民族一樣，他
珍愛那片土地所孕育的一切生物，因為雨林、野生動物的
瀕臨消失，已成為人類今日所面臨的最大生態危機。他深
信只有擁有自然資源，人類才能夠再度擁有如野生動物在
荒野中追逐的自由，回到原始、勃發，充滿生命力的自然
去。他甚至認為今日「文明」的定義，已非飛彈和大砲，
而是倡導大家如何一起維護這塊土地的原野和叢林，拯救
地球的生命體。叢林探險啟發了劉其偉對生命與自然的尊
重，更流露出他的終極關懷。

（六）、角色・越界：劉其偉的角色多元，人生多樣，
每一個階段的自畫像，都是他生命軌跡與生命韌性的見
證。他可以把自己畫成赤裸裸地在畫室自由創作，也可以
把自我畫成金錢帝國的皇帝，更把自己幻化成坐著馬桶，
手揮舞著韁繩的森林牛仔警察，甚至自我調侃是小丑、乖
寶寶，奉行「老二哲學」，他的性情不矯飾，不做作，個性
純真、幽默，一如原住民朋友的豪放、單純一般。「別殺
了一自畫像」正是劉其偉由早年酷愛打獵，晚年擔任玉山
國家公園榮譽森林警察，為悍衛自然資源，保育自然生態

的悲憫心境。自畫像是他的自我剖析，更是他「畫中有話」的作品。行過萬里路的劉其偉，他的人生是不斷地創造，不斷地迎接挑戰，就像那一張「老人與海」的自畫像，正象徵著他一生勤奮幹活，勇於挑戰的生命哲學。

（七）、愛神・性崇拜：劉其偉生命中的野性完全揮灑在那一片蠻荒叢林中，也使得他保有一份原始、素樸的天真，這種人與自然萬物赤裸裸接觸的真實感覺與浪漫情懷，使他的人與作品，散發出原始而神祕的魅力。他愈了解原始部落的風俗習慣、神話、信仰，就愈找回自己的童心，愈陶醉在自己的感性、直覺中。他愛以「愛神（Eros）」系列，詮釋人類生生不息的性生命活力。人生基本上離不開飲食男女，在他看來「性」是生命的延續，健康而自然，他尊重「性」一如尊重生命的本身。他以原始社會性的開放；他們崇拜性器，贊揚精靈賜給他們生命力的態度，看待人類生機勃發的愛慾。他也認為藝術如果沒有強烈的情感，也等於缺少了生命力。

二、蠻荒叢林與文明社會的對話

　　從劉其偉的作品展及他的著作與豐富多彩的角色，或可得到下列幾點思考：

(一)、異文化、己文化與跨文化

　　異文化族群生活中靜態的物質文化、動態的口語藝術與表演藝術，都含藏著無窮的文化生命力，而異文化是由它自成體系的社會文化脈絡所蘊生，無所謂優劣之分。我們唯有了解異文化，才能尊重異文化，擺脫己文化為中心的本位主義，進而開啟跨文化的交流與審美經驗。

(二)、原始思維與視覺理性

　　台灣的當代藝術充滿尖銳的批判、智性的辯證，成為以理性原則作為視覺規範的「視覺理性」，與強調直覺、感性、神祕性、潛意識創作的原始藝術大異其趣。結構人類

學家李維史陀認為，人類真正普遍存在的相同部分在於潛意識的運作。所以回歸人類創作的原初狀態，以真摯的感受‧非邏輯的方式創作，解放視覺的過度理性，或許是原始思維可以濟當代藝術之處。

（三）、部落身體與文明身體

　　與大自然山海合一的部落身體，是未經馴化，未被規範制約，是開放性、自在性，充滿各種可能性的身體。而經文明規範過的現代身體，與山海隔離，是閉鎖性、僵化式、工具化的身體。傅柯所謂的柔順的身體，是馴服的身體，它為達到效率化而受到空間分配、時間分配、身體發育學控制的種種規訓，（註4）而這卻是文明人認為的進步的身體。其實這是當代人的迷失，若能重新發現身體的各種可能性，去除落後／進步的身體二元觀，重建創造性的身體，將有助於身體的釋放與潛能的開展。

（四）、自然保育與科技文明

　　生態保育與科技文明原是矛盾對立，人類貪婪地掠奪地球資源，不斷追求經濟成長，罔顧自然環境，無視野生動物瀕臨絕種，熱帶雨林逐漸消失的危機，因而天災不斷，人類自亦無法生存。文明是造成地球毀滅的真正元凶。攜手拯救地球的生命體，化解人與環境同歸於盡的生態危機，「生態意識」是跨世紀的台灣人所應具有的知識。（註5）而生態教育更應該從兒童教育開始，才能為台灣留下一片永恆的春天。

（五）、學院教育與非制式化教育

　　劉其偉不是科班的美術系出身，他是靠翻譯現代藝術文章，自學而成。他主張學藝術，要勇於嘗試，各種材質都可作實驗，而培養想像力比技巧更重要。劉其偉的畫已經不是單一的水彩材質，而是融入了許多複合媒材，使作品更具有質感與量感。他不是從學院教育按步就班地畫制

式化的石膏像，而是以自己的理念，融合人類學的研究，及叢林的探險體驗闖出另類的藝術風格。

(六)、學校教育與精靈屋教育

文明社會是以學校教育為主，而部落社會則是「精靈屋」教育。精靈屋是他們膜拜神祇的地方，族人的成年禮及重要祭儀，都在精靈屋舉行，男女有別，女人則在女屋進行。在精靈屋內，巫師教導族人生存的技巧及對社會的責任，他們是共享主義，不是個人主義，而文明的學校教育常是以知識為取向，忽略了人格的陶養及對社會的使命感。

三、泛文化教育與文化全球化

從劉其偉的作品，及他一生所接觸的無數被世人遺忘的原始部落來看，值得我們再次深度思索「文化全球化」的問題。當今全球／在地的結合，形成文化的異種混淆。文化商品化的現象，如觀光、祭典、民俗、節慶隨處可見，全球化所帶來的不盡然是均質化，而是新的文化差異或異種混淆的不斷發生。當今人類學家眼中映照出來的「異種混淆」的文化狀態，對當地人，特別是當地菁英而言其實可能就是「本真的」文化。(註6) 當許多傳統文化不再是社會生活的主要運作，而且殖民者的文化已無法避免的深植於部落體系中，許多當代原住民藝術家的藝術，呈現文化混雜一是部落傳統文化混合殖民者文化的新藝術形式。(註7)

非洲喀麥隆當代藝術家Jean-Baptiste Ngnetchopa(1953)，他採用普普藝術的形式，把來自世界各地與本地的鈔票，鑴刻為木雕作品，比實際鈔票大約七、七倍。他毫無保留地使用貨幣圖象，是想從一般工作時間中所得的報酬與從製作藝術品中所得的報酬，去突顯「價值」的認定。藝術品的完成最重要的是對時間的支出，

但它的價值卻須經過市場的機制運作與他者的眼光，才能轉換為鈔票的價值。（註8）而國內原住民藝術家吳鼎武瓦歷斯，他操弄現代科技，將原住民文化中各種族群的生活群像，如泰雅族織布、搗栗，鄒族的射箭，布農族的狩獵，阿美族的祭典舞蹈，一一以影像將人形除去，淡入淡出，忽隱忽現，只留物件於土地、時空之中，他精確地抉出原住民從大自然消失的族群滅絕宿命。（註9）所以許多部落族人為了文化存續，必須適時地接收外來文化或技術，並融入自我認同的建構當中，避免在資本體系的全球化中失去族群認同，而引發文化均質化危機或導致如隱形人般地消失不見。

　　而第二次世界大戰後，始被西方文明國家所提出的「泛文化教育」是劉其偉一九九三年赴巴布亞採集大洋洲文物的主要目的，因為這批面具、精靈像、樹皮布、獨木舟等原始文物，除了可彌補國內人類學研究大洋洲原始的素材真空外，更可讓國人窺知人類最後一幕的石器文化真面貌。而泛文化教育的主旨，係針對既往由於各民族的文化差異所引發的衝突，藉著教育以消弭族群間因不認識所造成的歧視，進而相互了解、尊重、合作以達世界人類永久的和平。（註10）泛文化教育在今日地球村時代，更突顯出它的重要性，無論在精神文化或物質文化方面，不同族群的互相尊重，更能在文化、學術上互為交流激盪。

　　在台灣，全球化應該不是一再地追趕歐美文化，而是涵養現代國民嶄新的泛文化視野與開闊的胸襟，與非西方、非主流、非同質性的族群，文化互動，相互攝取差異的文化，才能一如「生物多樣性」地豐沛自身的在地文化，發展出多元異質的文化生態。

　　劉其偉他一生勤奮做工，不捨晝夜，他永遠與族群共舞，與部落同在，保持高昂的興致去探索藝術人類學，以

初民的純真浸潤在原始藝術中。他所寫有關藝術人類學的書，正可作為二十一世紀的台灣子民，邁向族群越界、文化跨越的墊腳石。就以一句布農族人伊斯馬哈單‧卜袞的話，作為九十二歲的劉其偉探險天地間的姿態：

「去工作時，不可被太陽搶先到達，從田野回來時，需被月亮迎面照到。」（註11）

<div align="right">──（本文作者為藝術工作者）</div>

註釋：

註1：劉其偉，《藝術人類學》，頁17-23　雄獅　2002年1月

註2：劉其偉口述歷史，1998年5月17日

註3：許功明，〈原始藝術與原始主義〉，《現代美術》60期，
　　　頁21，　1995年6月

註4：Michel Foucault,Docile Bodies,in Discipline and Punish.
　　　New York,Pantheon Books,1977,pp.135-169

註5：劉其偉，〈台灣跨世紀的努力方向－環境和生態教育〉，
　　　《新觀念》，頁8,1997年12月

註6：邱琡雯，〈文化相對主義的代價〉，《當代》175期，
　　　頁115,2002年3月

註7：費約翰（John Pick）著，江靜玲譯《藝術與公共政策》
　　　頁129，　桂冠　2000年2月

註8：Andre Magnin, Jacques Soulillou,
　　　Contemporary Art of Africa,London 1966，　Thames and Hudson，
　　　PP124-125

註9：參閱拙文，〈活的藝術VS.死的標本：台灣原住民當代藝術觀照〉，
　　　見《典藏》　頁62-65　2001年8月

註10：見《自由時報》，82年5月24日第24版.

註11：文句來自伊斯馬哈單·卜袞《山棕月影》參見瓦歷斯·
　　　諾幹〈閱讀自然的姿勢〉，《新觀念》132期，頁104

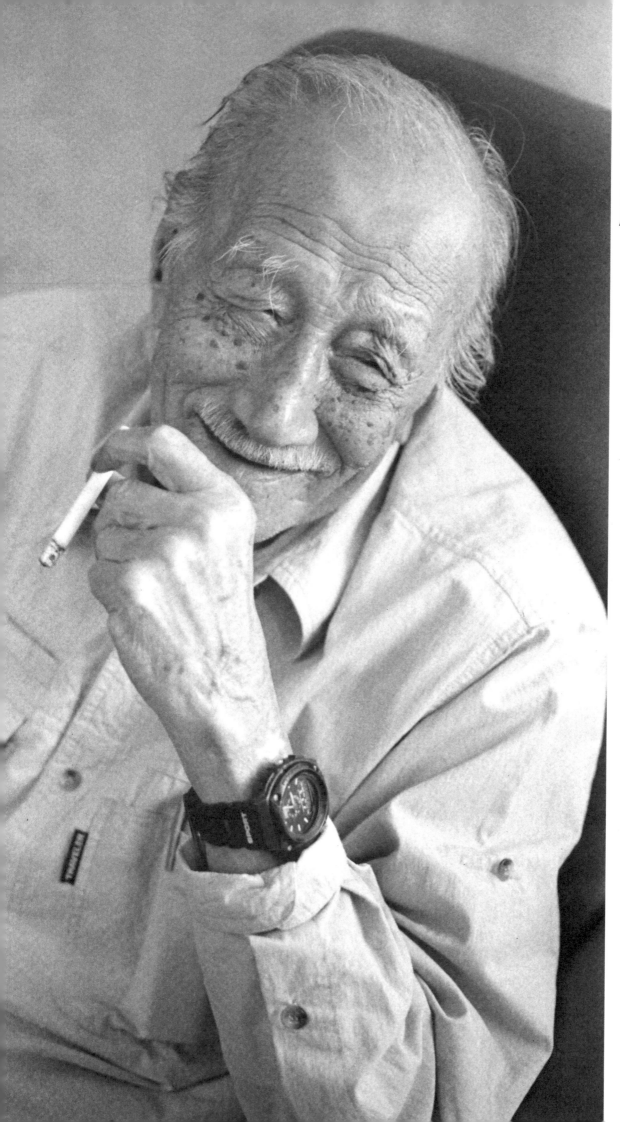

圖版

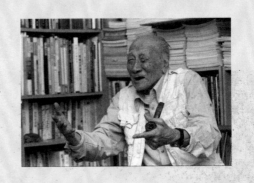

單元一：族群、跨越

原始藝術粗獷、簡潔、奇異的造形及充滿超自然力的神祕感，對歐美二十世紀的現代藝術產生極大的「文化震撼」。劉其偉的繪畫從原始藝術出發，進而追溯不同於「己文化」的「異文化」族群，他們的奇風異俗與宗教儀式，他甚而以民胞物與的同等心，畫出蘭嶼達悟族的怒吼之聲及非洲淘金客為文明經濟而破壞自然生態的掠奪行為。劉其偉人文關懷的觸角，遠伸世界不同族群、不同部落。原始民族長期生活在自然與超自然的特殊環境中，他們的原始藝術，潛藏著極為深刻的社會文化與象徵意涵，也形成他們特殊的思維與創作方式。透過劉其偉的作品，可以讓我們學習如何欣賞原始藝術的某些特質，也可以開啓每一個人「跨文化」的審美經驗，以開放的胸襟，尊重異文化，建立平等相待的跨族群交會與互動經驗。

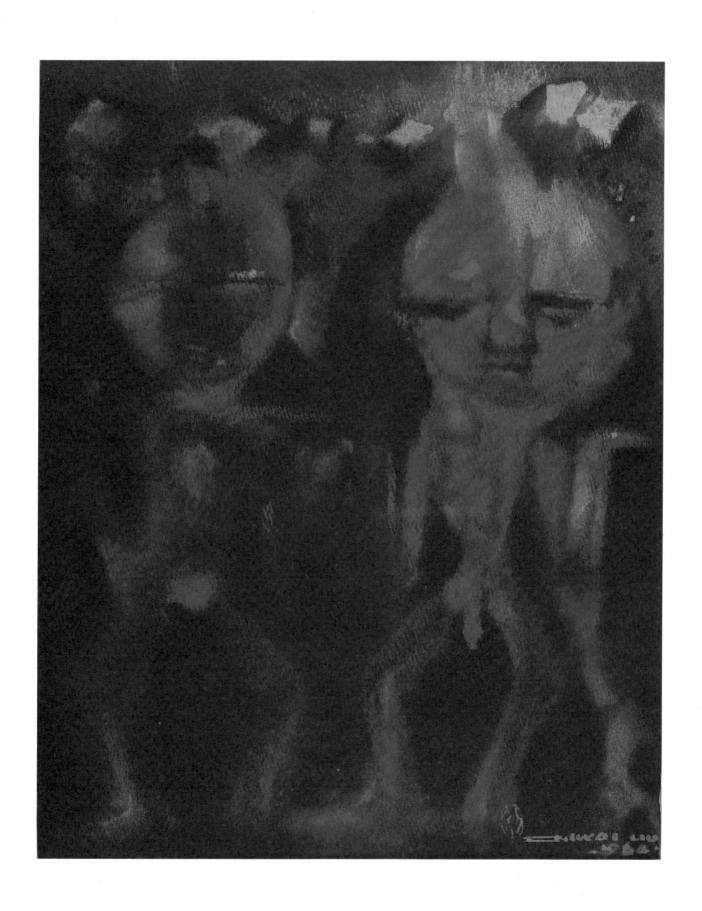

祖先的崇拜　　　　　Ancestor Worshipping
水彩、紙　　　　　　Watercolor on Paper
私人收藏　　　　　　52×38cm
　　　　　　　　　　1964

35

排灣印象　　　　Totem of the Paiwans
水彩、紙　　　　Watercolor on Paper
王飛雄收藏　　　27×38cm
　　　　　　　　1965

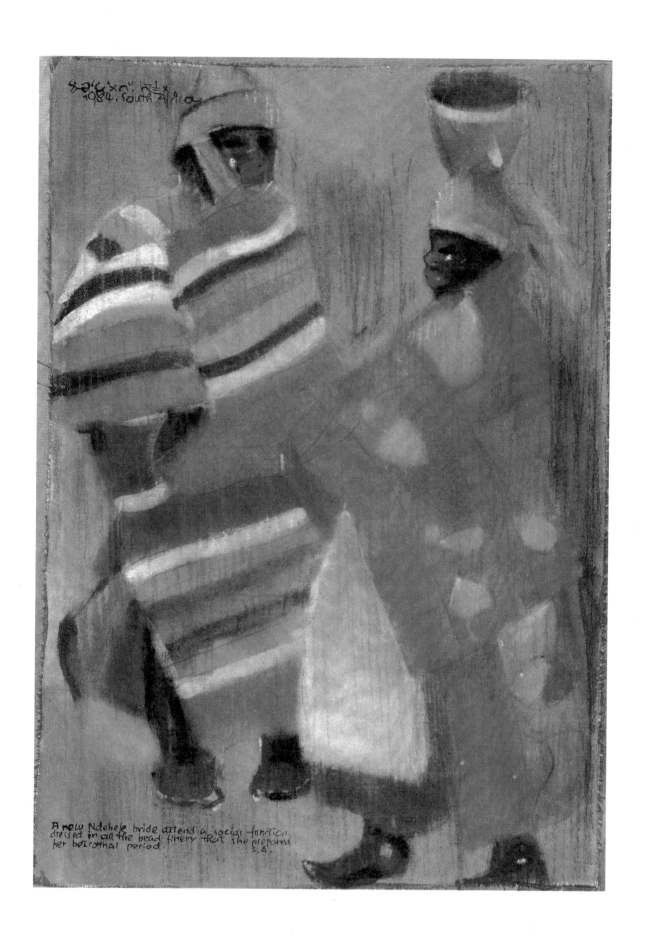

新婚（南非賴索托）Wedding in Kingdom of Lesotho, South Africa

混合媒材、棉布　　Mixed Media on Cotton

私人收藏　　　　54×39cm

　　　　　　　　1984

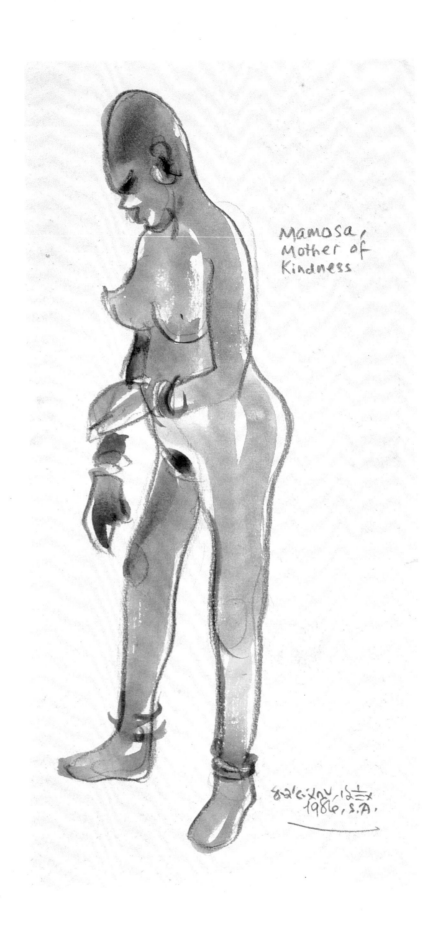

Mamosa,
Mother of
Kindness

仁慈之母（南非）　Amiable Mother
混合媒材、紙　Mixed Media on Paper
私人收藏　36×25cm
　　　　　1984

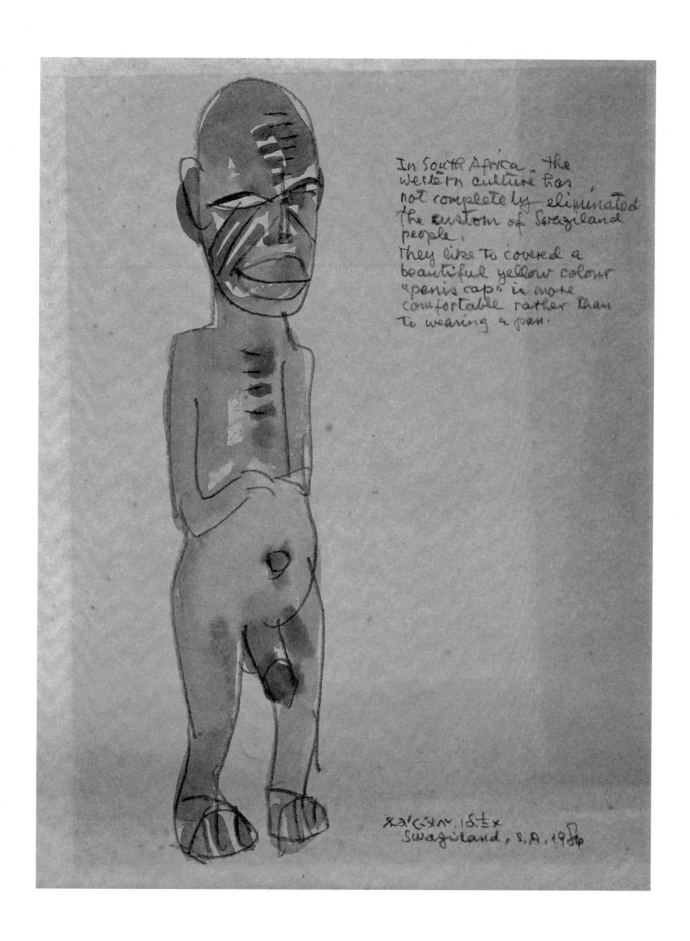

In South Africa, the
western culture has
not completely eliminated
the custom of Swaziland
people.
They like to covered a
beautiful yellow colour
"penis cap" is more
comfortable rather than
to wearing a pant.

χα'ζυλν. ιδ±x
Swaziland, S.A. 1984

史瓦濟蘭土著 Swaziland Aborigines

混合媒材、紙 Mixed Media on Paper

私人收藏 29×24cm

 1984

馬雅祭師的咒辭　　Curse of the Maya Priest
混合媒材、紙　　　Mixed Media on Paper
劉其偉家屬收藏　　39×27cm
　　　　　　　　　1980

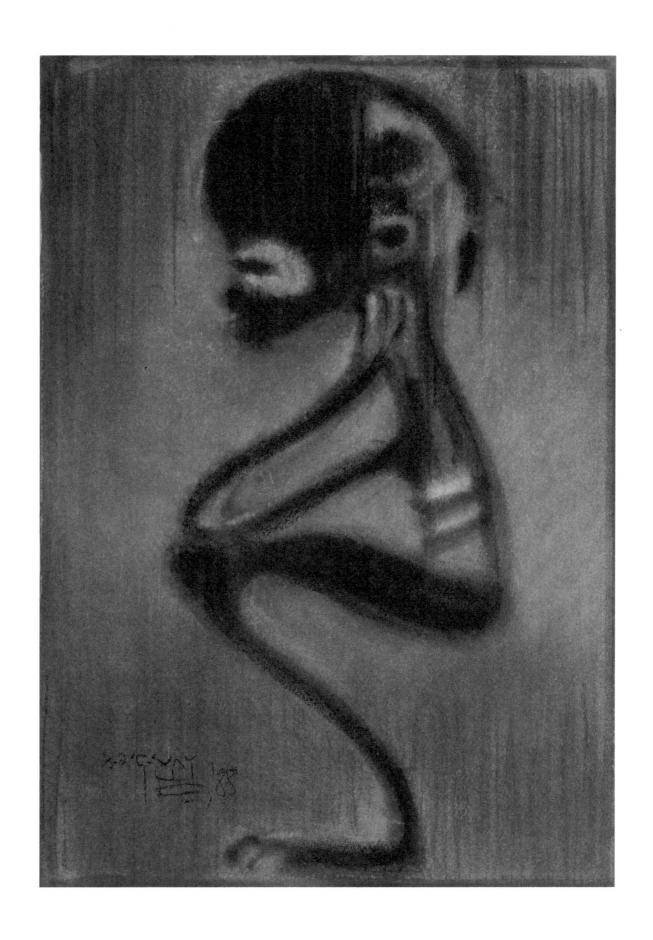

非洲系列女人 African Lady
混合媒材、紙 Mixed Media on Cotton
朱銘美術館收藏 35.5×49.5cm
1988

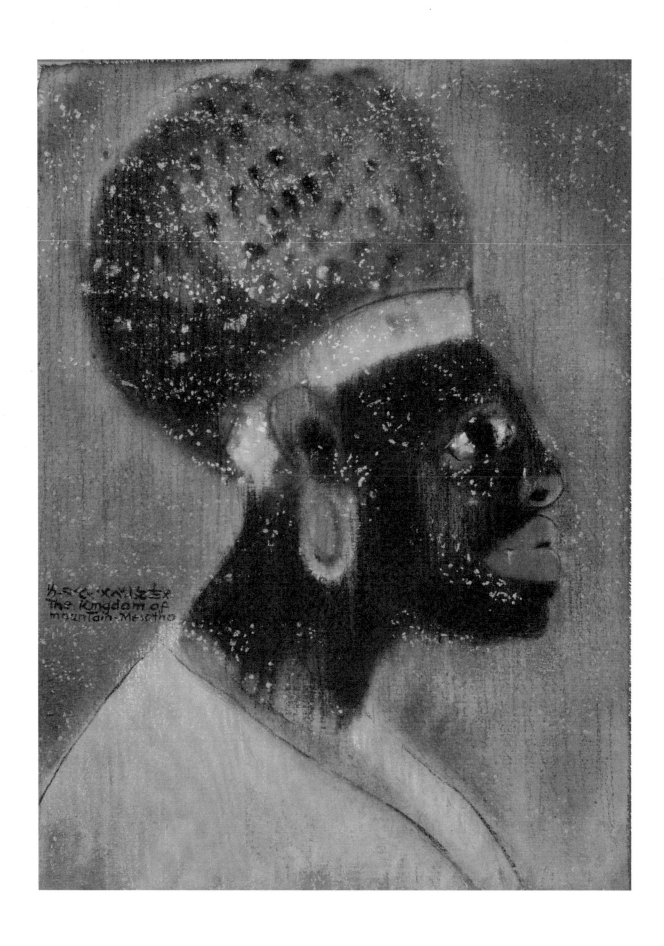

山岳的國王 Mountain Emperor

混合媒材、棉布 Mixed Media on Cotton

李亞俐收藏 52×39cm

 1984

母與子
混合媒材、紙
李亞俐收藏

Mother and Child
Mixed Media on Paper
45×39cm
1984

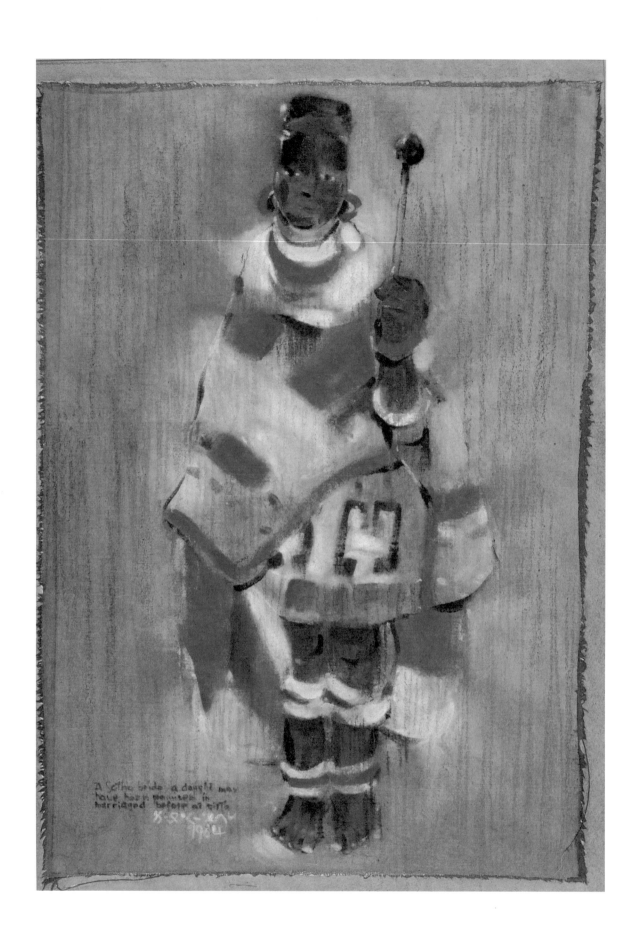

非洲婦人之威權　　African Lady

混合媒材、棉布　　Mixed Media on Cotton

私人收藏　　　　　51×38cm

44　　　　　　　　1984

45

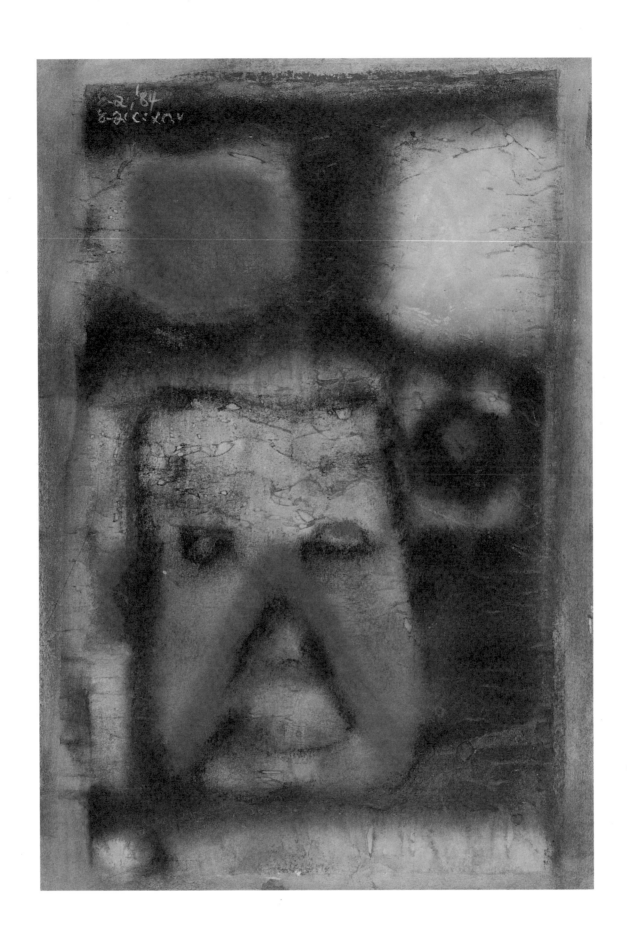

馬雅的曆法　　　　　Mixed Media on Paper
混合媒材、紙　　　　39×27cm
劉其偉家屬收藏　　　1984

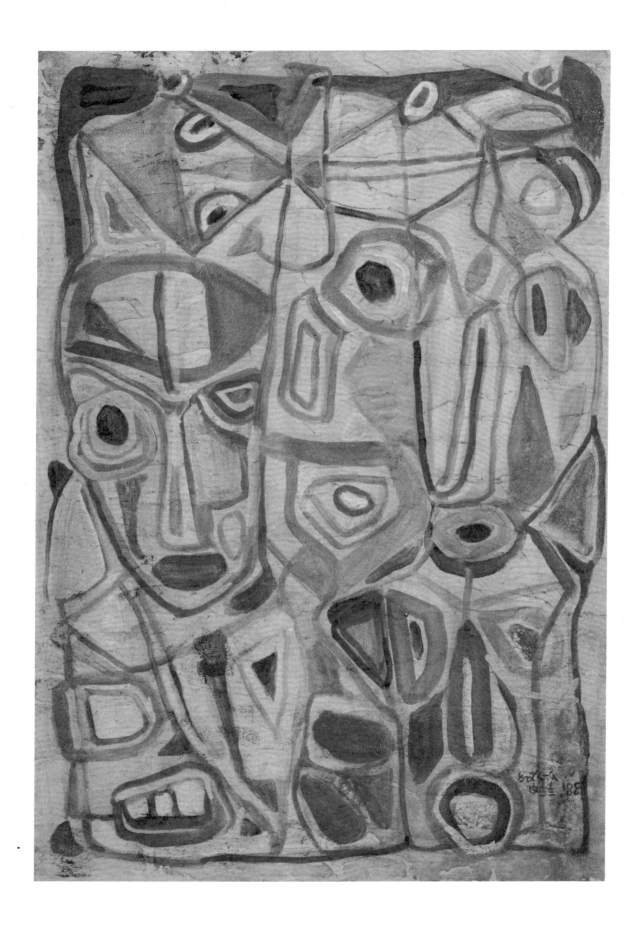

非洲伊甸園的巫師　Sorcerer in the Garden of Eden in Africa
混合媒材、紙　Mixed Media on Paper
國立台灣美術館典藏　50×36cm
1988

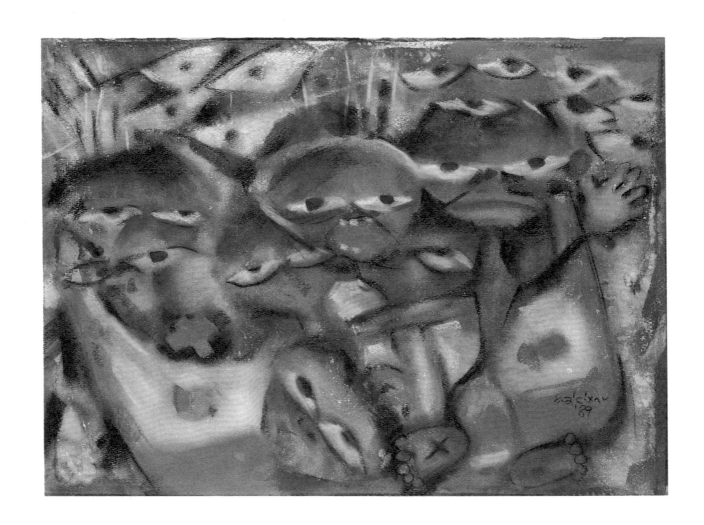

憤怒的蘭嶼　　　　Enraged Lan-yu Island
混合媒材、紙　　　Mixed Media on Paper
台北市立美術館典藏　35×45cm
　　　　　　　　　1989

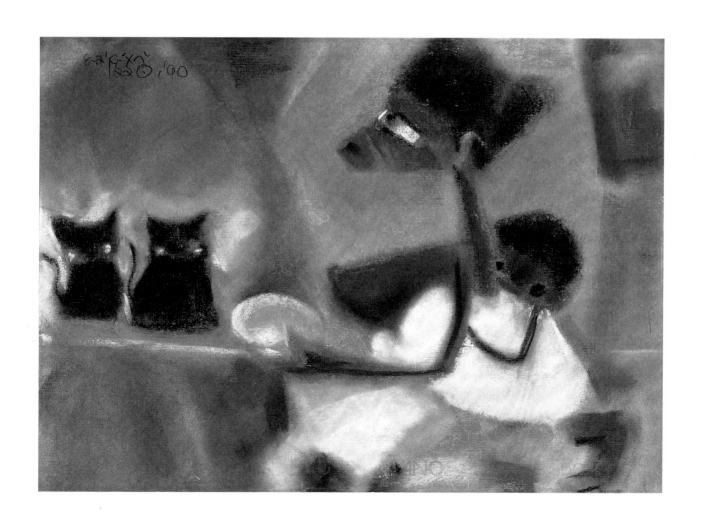

等待餵食的貓咪　　Hungry Cat
混合媒材、紙　　　Mixed Media on Paper
私人收藏　　　　　38×52cm
　　　　　　　　　1990

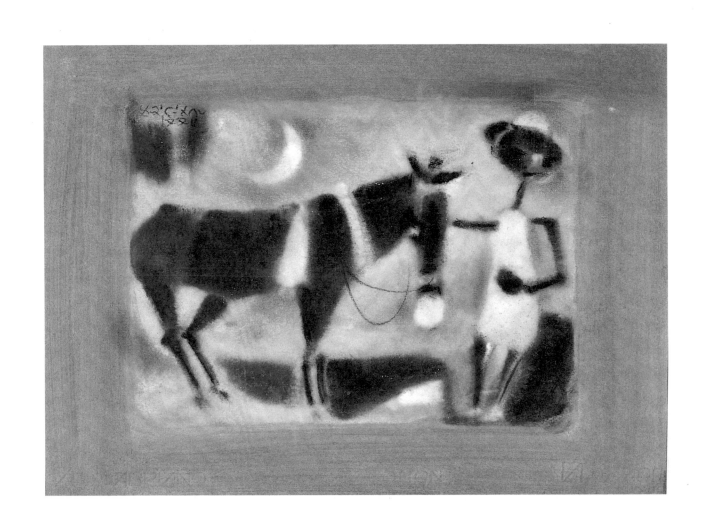

南非的淘金客　　Gold-Chaser of Southern Africa
混合媒材、紙　　Mixed Media on Paper
國立台灣美術館典藏　35.5×49.5cm
　　　　　　　　1992

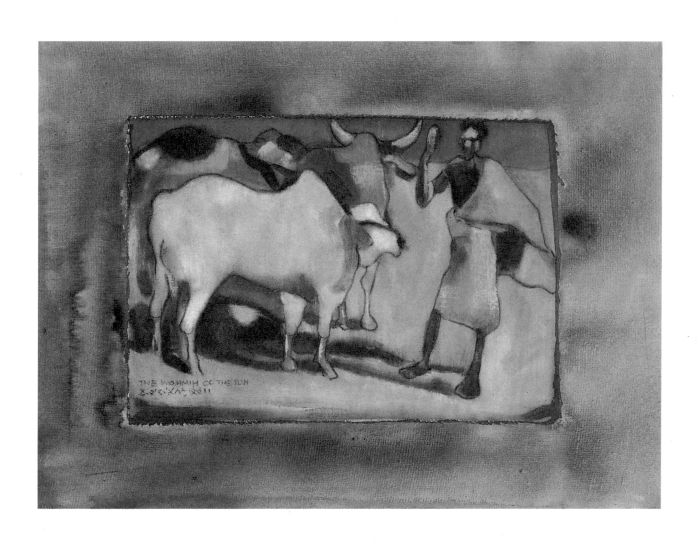

肯亞的牛郎　　　　Kenyan Cowboy
混合媒材、紙　　　Mixed Media on Paper
國立台灣美術館典藏　39.5×52.8cm
　　　　　　　　　1992

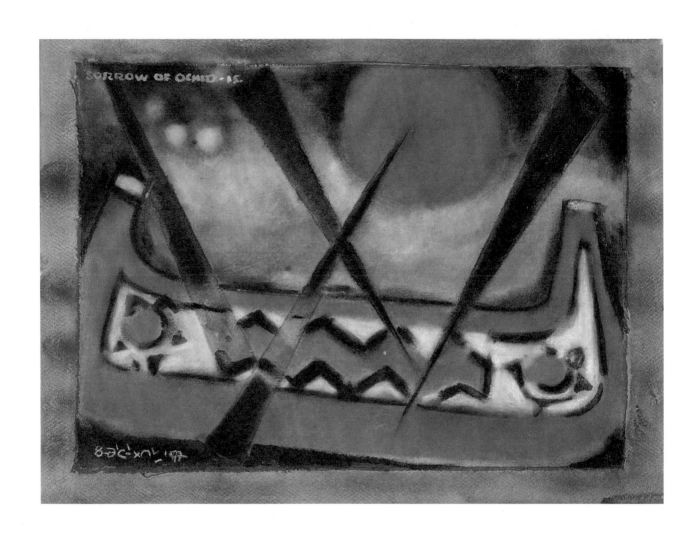

憤怒的蘭嶼 I　　Angry Orchid Island
混合媒材、紙　　Mixed Media on Paper
國立台灣美術館典藏　39.2×52.7cm
　　　　　　　1997

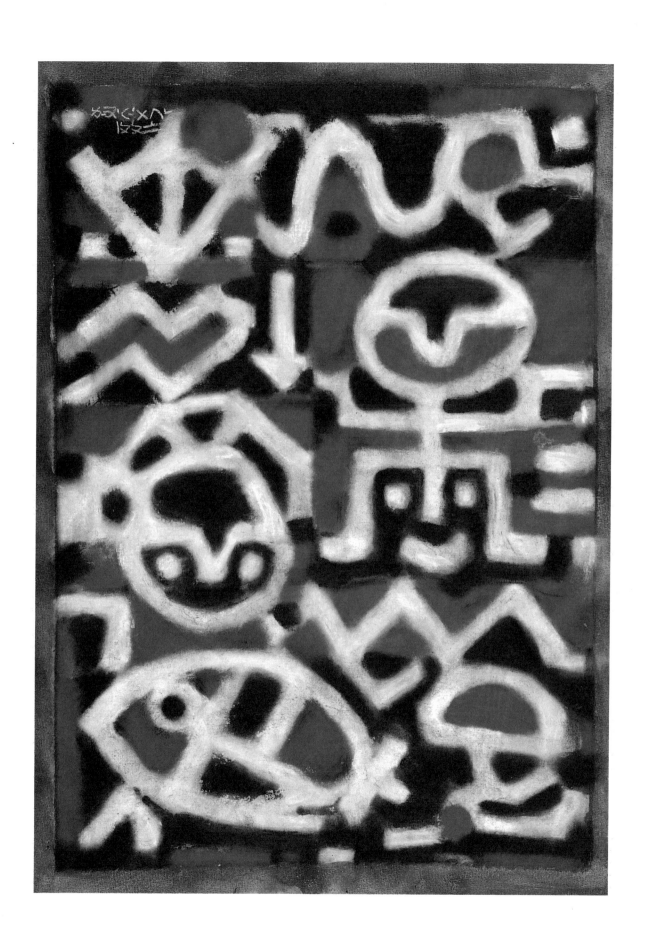

舊來義古樓　　　Old Building
混合媒材、紙　　Mixed Media on Paper
國立台灣美術館典藏　76×53.8cm
1997

53

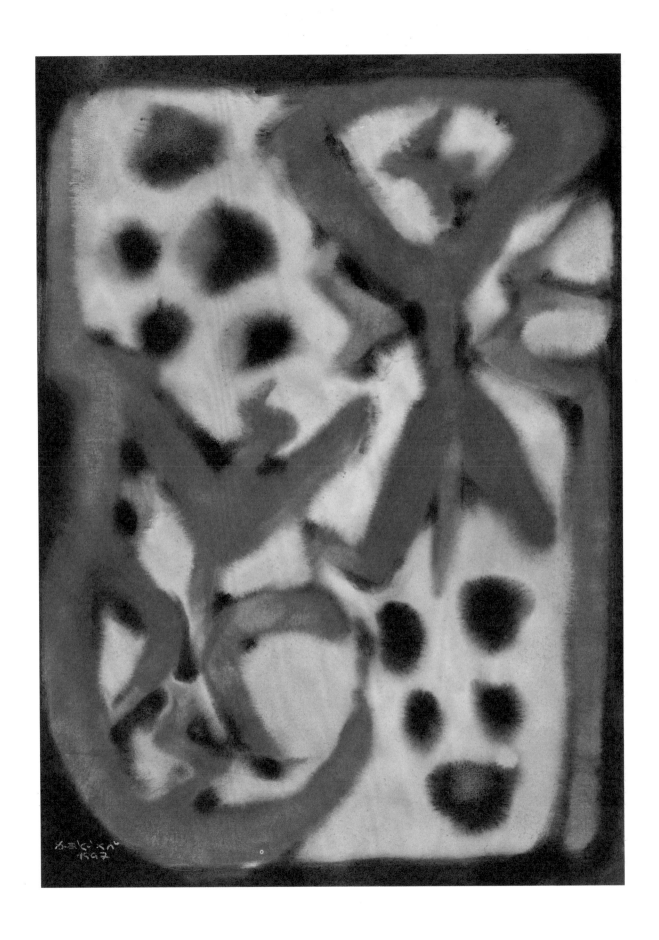

巴布亞的咒語　　　Curse
混合媒材、紙　　　Mixed Media on Paper
國立台灣美術館典藏　68×50cm
1997

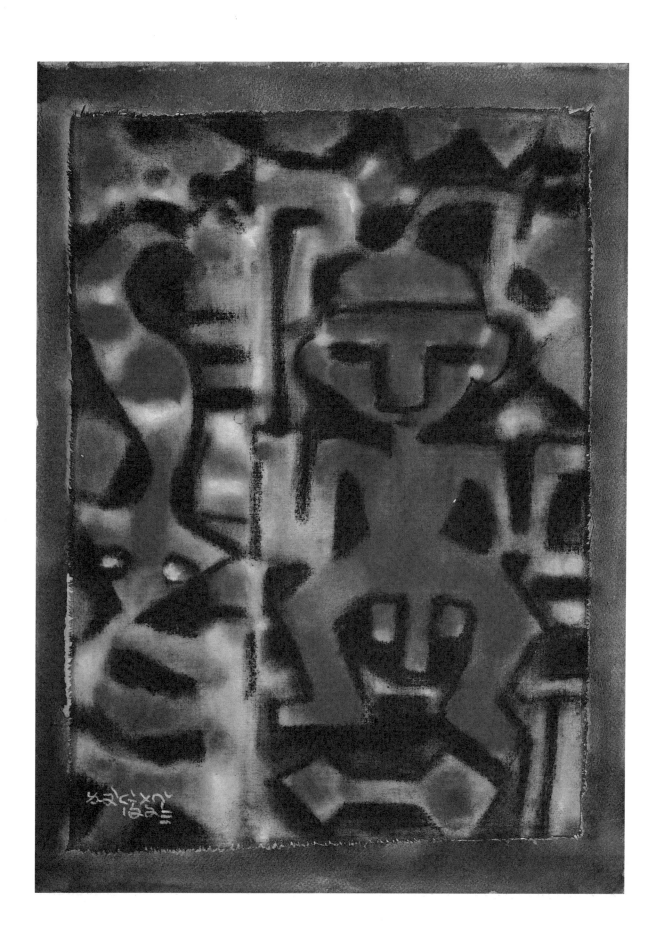

排灣祖靈　　　　　The Paiwan-Aborigine in Taiwan
混合媒材、棉布　　Mixed Media on Cotton
私人收藏　　　　　54×39cm
　　　　　　　　　1998

單元二：生命、哲思

劉其偉的作品中，隱藏著他從原始族人所體現的原始思維與宗教的神祕感，他相信巫術，無形中也有著泛靈論的信仰，他透過「萬物皆有靈」的觀點，表現藝術。例如他看見基隆山的一塊石頭，便把它幻想成一個可愛的女人，畫出「基隆山的小精靈」。而向大師致敬的作品，是他向具有原始情懷的畢卡索、米羅等歐洲大藝術家表示崇高的敬意，因為他與他們一樣都從原始藝術中汲取創作的靈感。「祭鱷魚文」是劉其偉以唐代韓愈為民不聊生的百姓趕走吃人的鱷魚所寫的「祭鱷魚文」為創作題材，以藉古諷今。「馬尼拉的馬車」，瘦勁得肋骨畢現的駄馬，是否藏著劉其偉背負家計重擔的心酸呢？走過九十歲的劉其偉，對生命充滿了奇思異想，他以一顆開放、慧黠的心，畫出充滿哲思寓理的作品，流露出率真，感性的情懷。

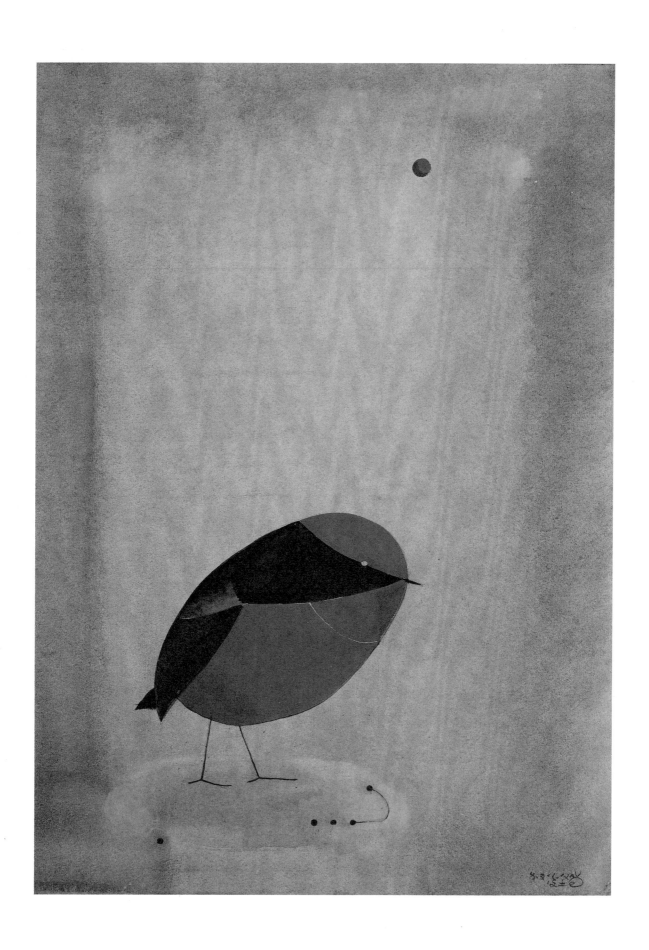

薄暮的呼聲　　　　　Call around Sunset
水彩、紙　　　　　　Watercolor on Paper
私人收藏　　　　　　53.3×38.1cm
　　　　　　　　　　1970

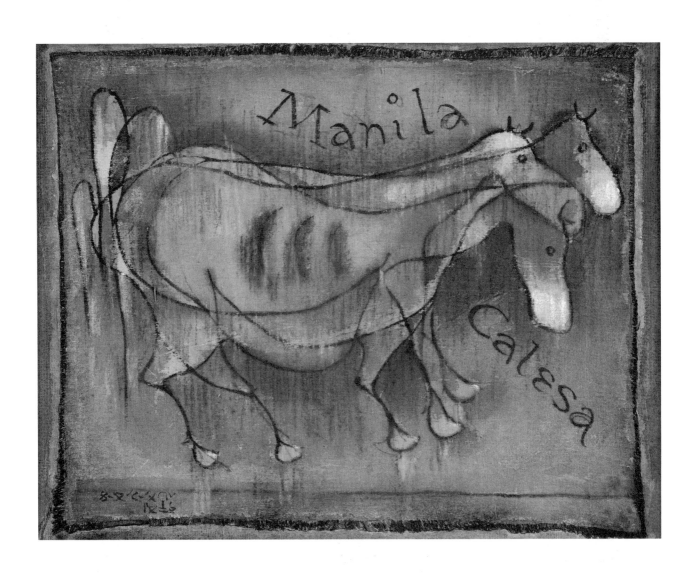

馬尼拉的馬車　　　Wagon in Manila
混合媒材、棉布　　Mixed Media on Cotton
陳玄宗收藏　　　　36×28cm
　　　　　　　　　1979

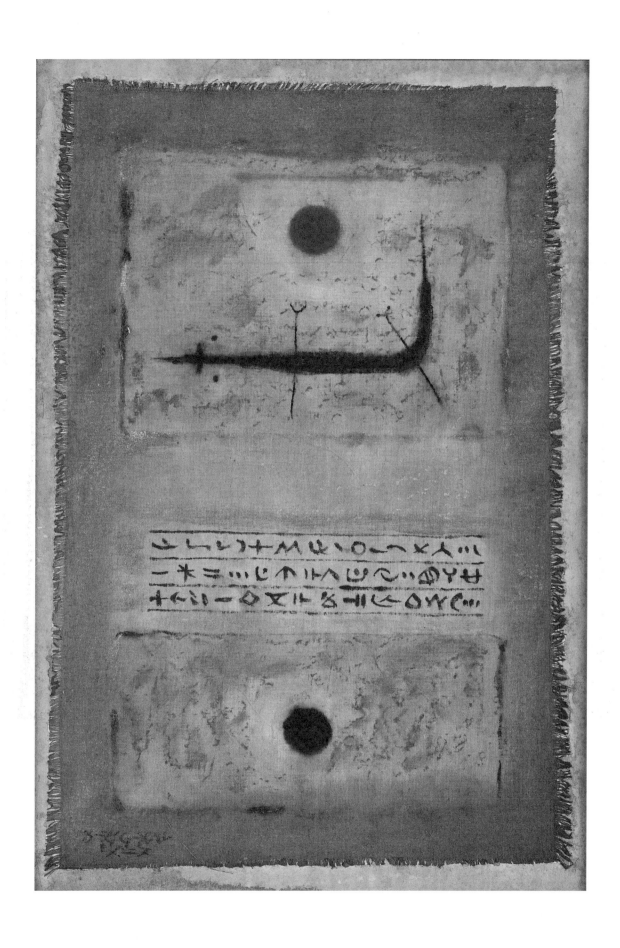

祭鱷魚文　　　　　Writing Offered in Worship of Crocodile
混合媒材、棉布　　Mixed Media on Cotton
私人收藏　　　　　40×28cm
　　　　　　　　　1979

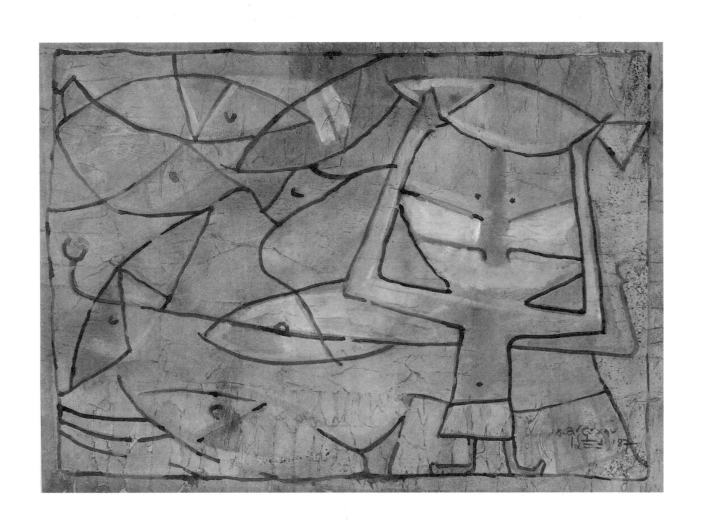

向眼鏡蛇畫派致敬　Salute to the Cobra School
混合媒材、紙　　　Mixed Media on Paper
國立台灣美術館典藏　36×51cm
　　　　　　　　　1987

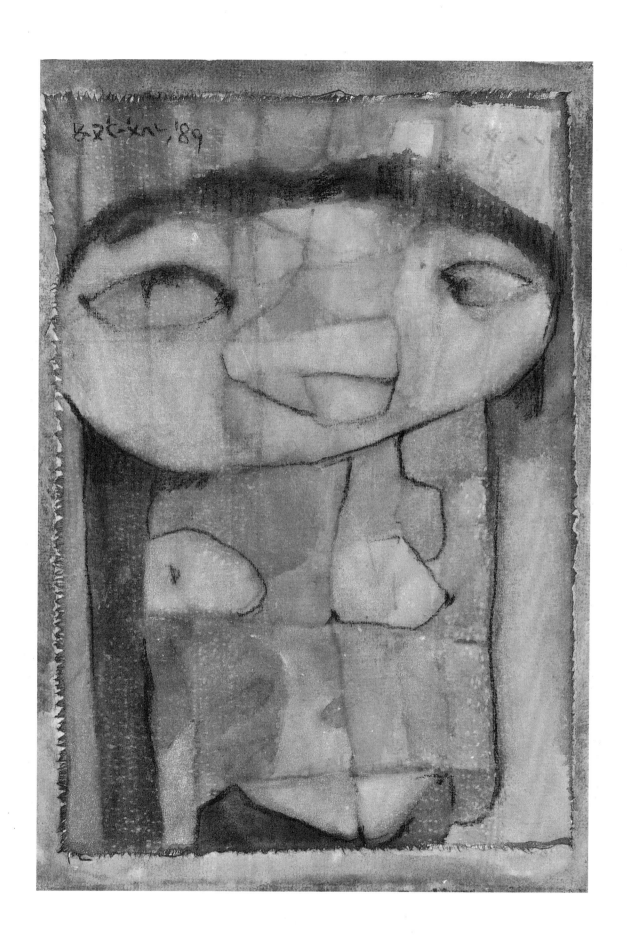

基隆山的小精靈　Ⅰ Goblin in the Kee-lung Mountain Ⅰ
混合媒材、棉布　Mixed Media on Cotton
台北市立美術館典藏　28.5×45cm
　　　　　　　　　1988

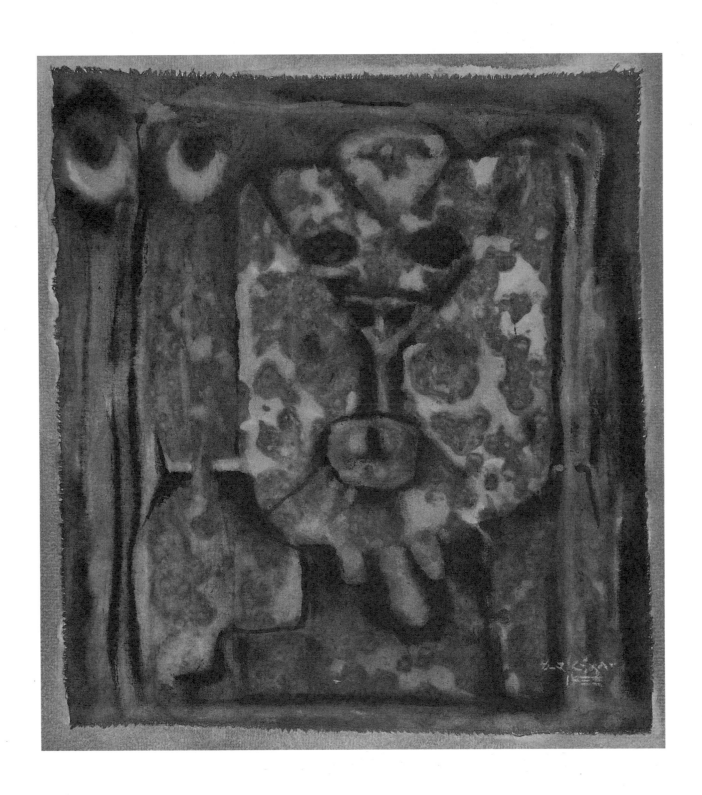

非洲文明病的患者　Health Victim in African
混合媒材、棉布　　　Mixed Media on Cotton
私人收藏　　　　　　45×39cm
　　　　　　　　　　1988

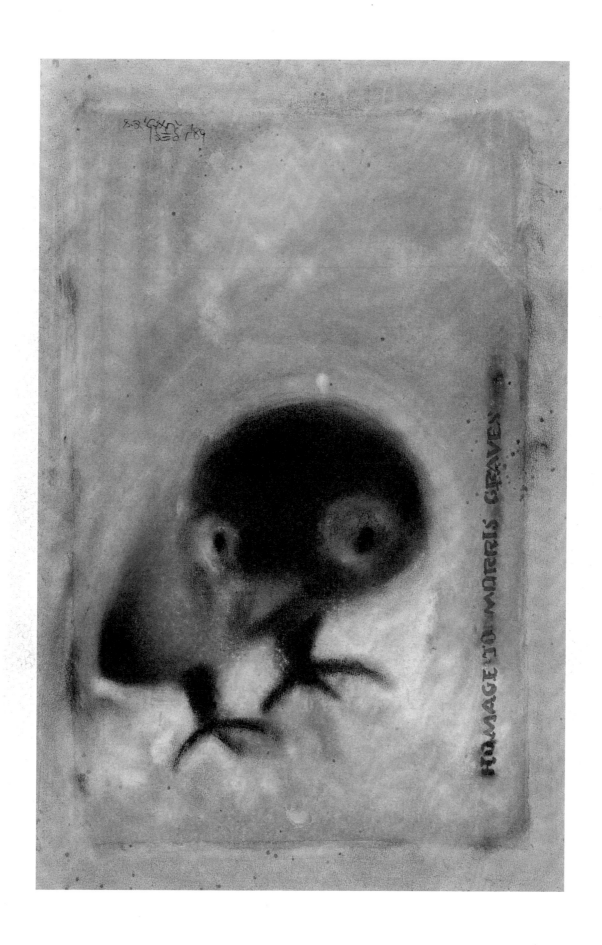

盲鳥一向Graves致敬　Blind Bird-Salute to the Graves
混合媒材、紙　Mixed Media on Paper
國立台灣美術館典藏　55×36.5cm
1989

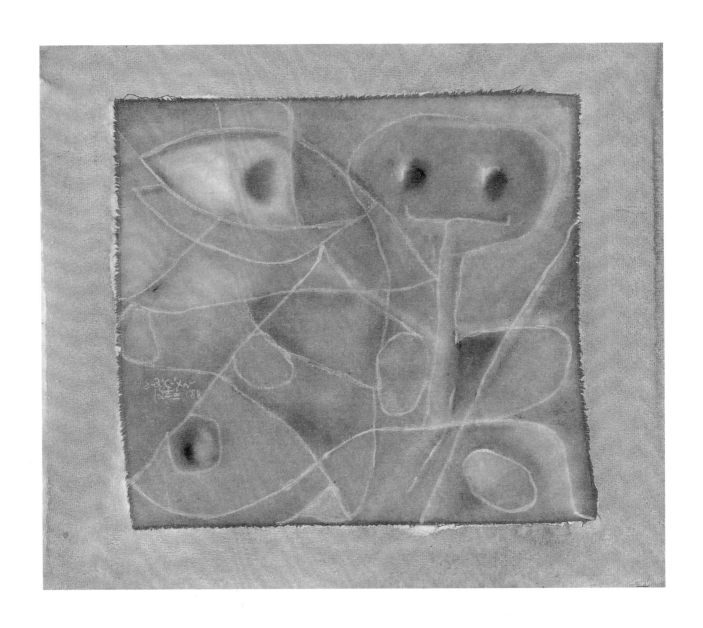

基隆山的小精靈 II　Goblin in the Kee-lung Mountain II
混合媒材、棉布　Mixed Media on Cotton
台北市立美術館典藏　38.5×26.5cm
1989

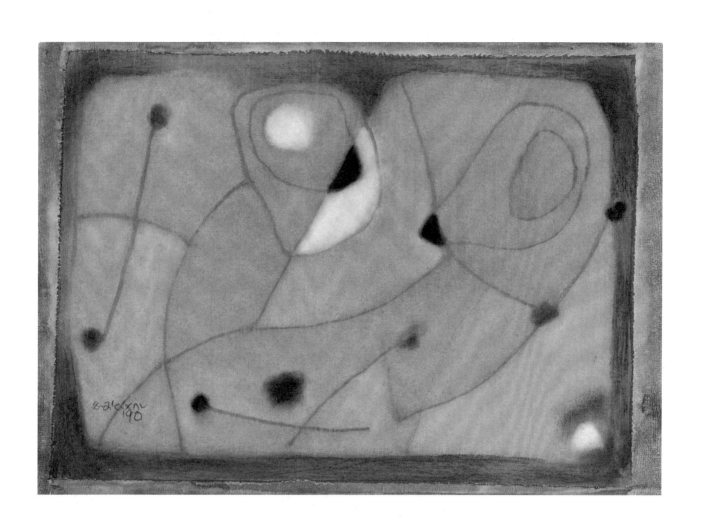

奇蹟的出現　　　　　Miracle
混合媒材、棉布　　　Mixed Media on Cotton
台北市立美術館典藏　39.5×55.5cm
1990

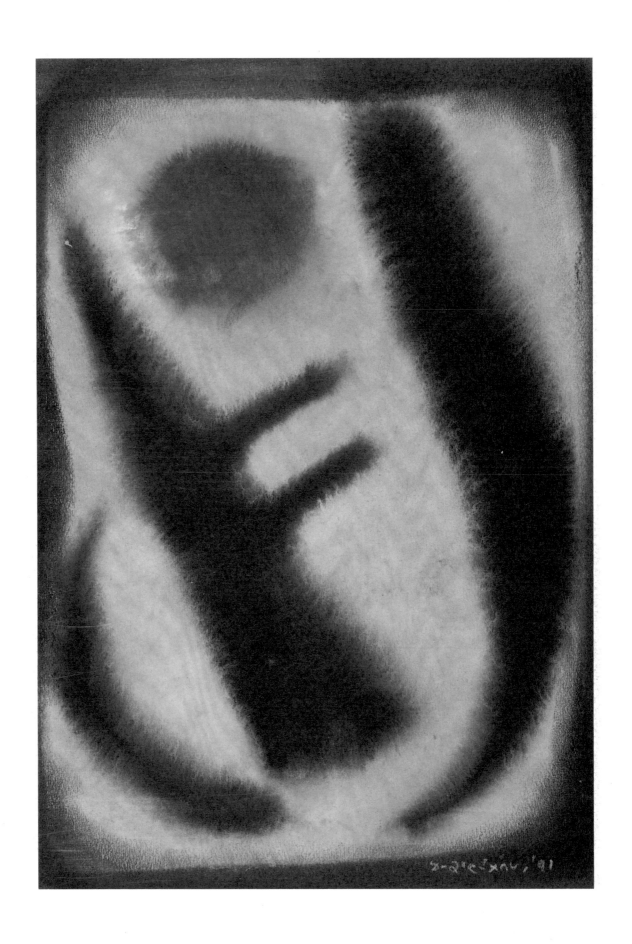

向陳庭詩致敬　　　Salute to Chen Ting-shy
混合媒材、紙　　　Mixed Media on Paper
國立台灣美術館典藏　28×40cm
　　　　　　　　　1991

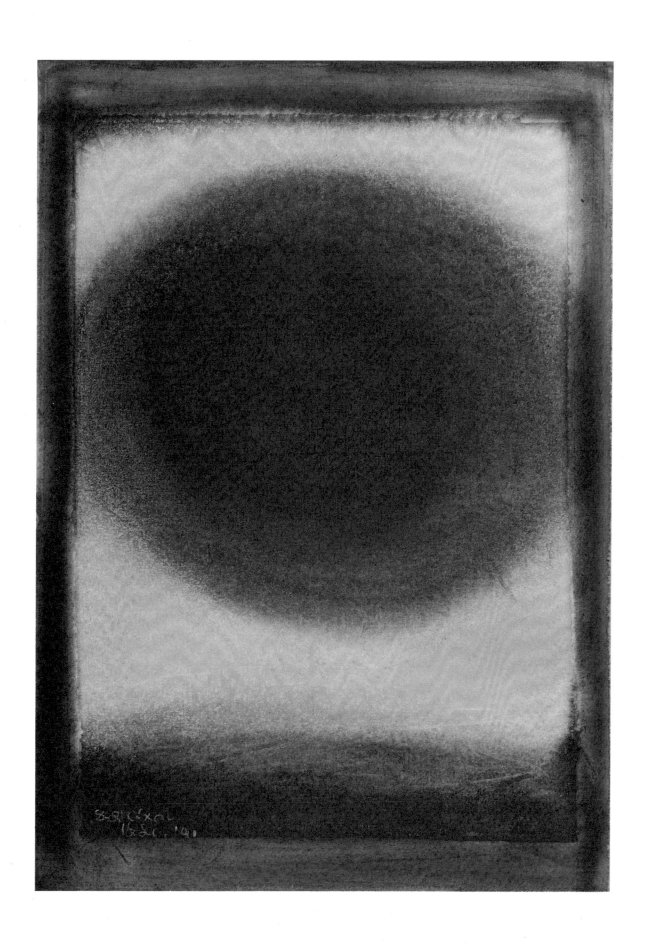

忌妒　　　　　　　　Jealousy
混合媒材、紙　　　　Mixed Media on Paper
台北市立美術館典藏　42×29cm
　　　　　　　　　　1991

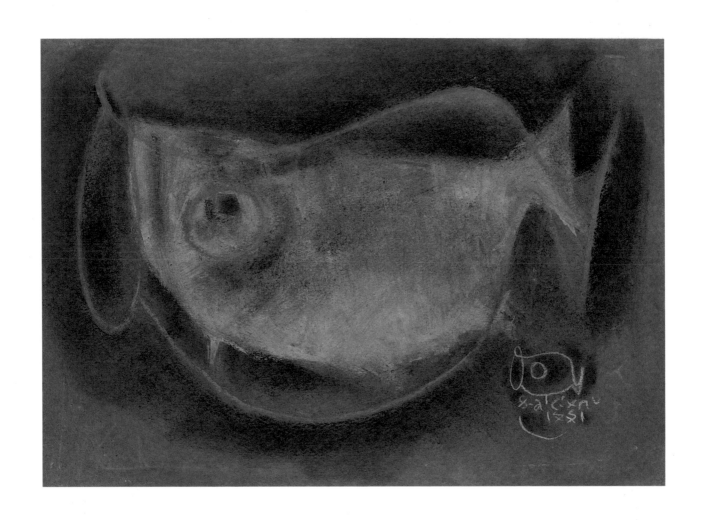

我的簽名　　　　My signature
混合媒材、棉布　　Mixed Media on Cotton
台北市立美術館典藏　26.5×38.5cm
　　　　　　　　　1991

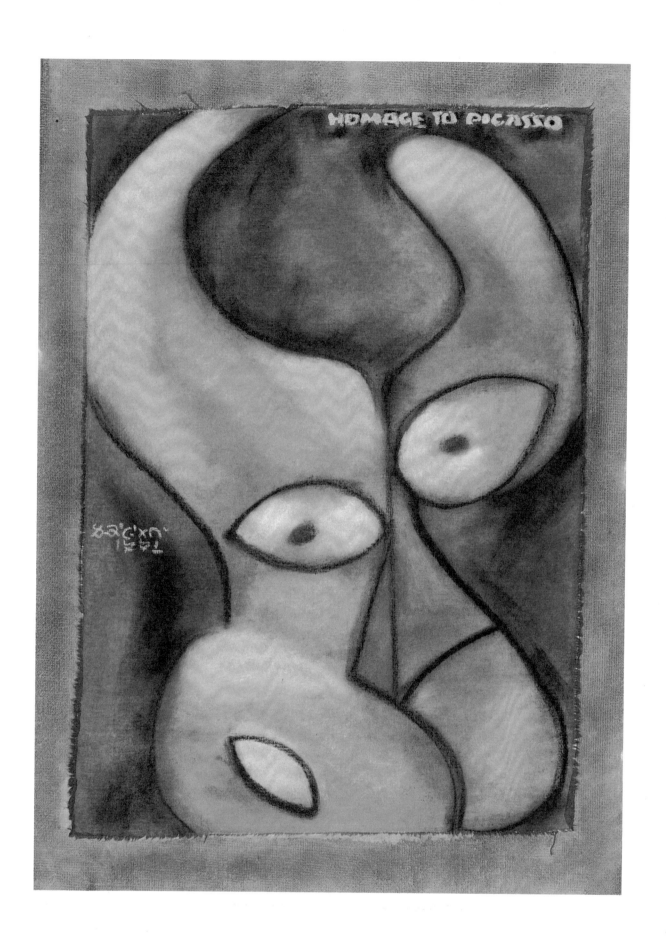

向畢卡索致敬　　　I Salute to Pablo Picasso I
水彩 粉彩 布 紙　　Watercolor, Pastel,Canvas and Paper
國立台灣美術館典藏　54.3×39.3cm
　　　　　　　　　1996

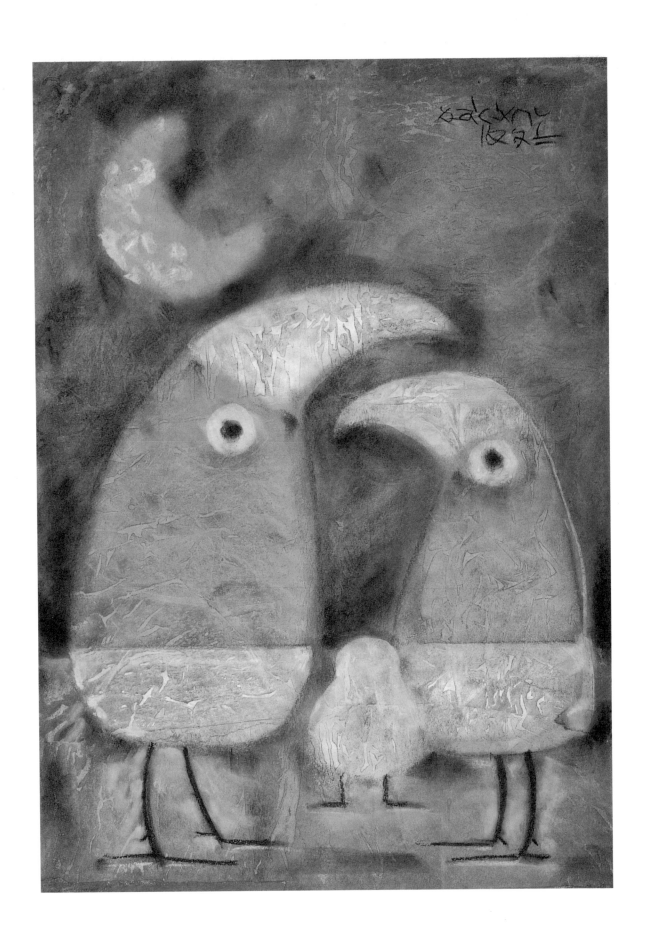

夜歸　　　　　　Night Return

混合媒材、紙　　Mixed Media on Paper

國立台灣美術館典藏　49.8×35.5cm

1997

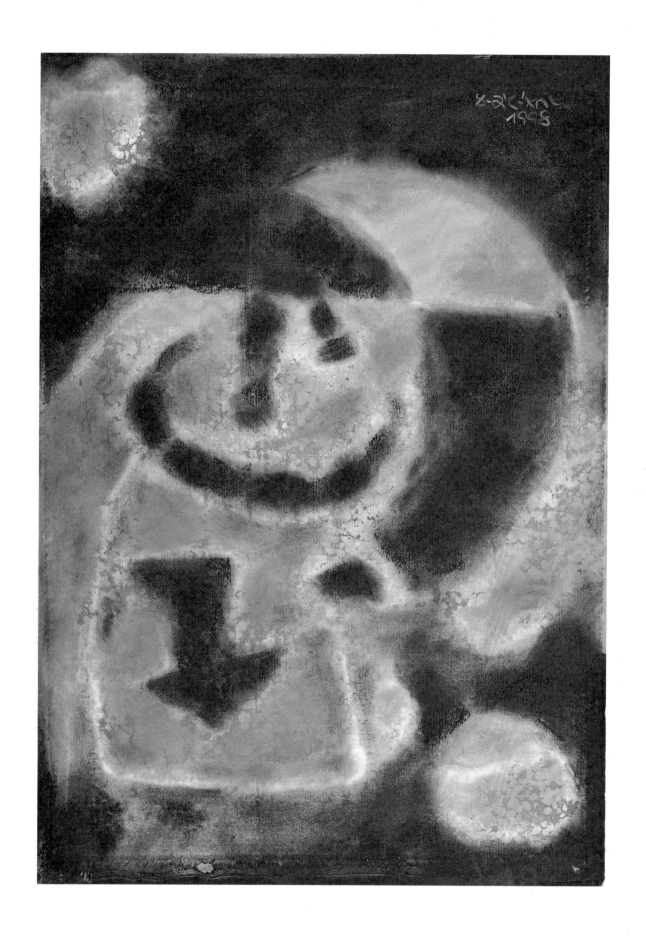

向米羅致敬　　　　　I　Salute to Juan Miro
混合媒材、紙　　　　Mixed Media on Paper
國立台灣美術館典藏　I49.5×53.5cm
　　　　　　　　　　1998

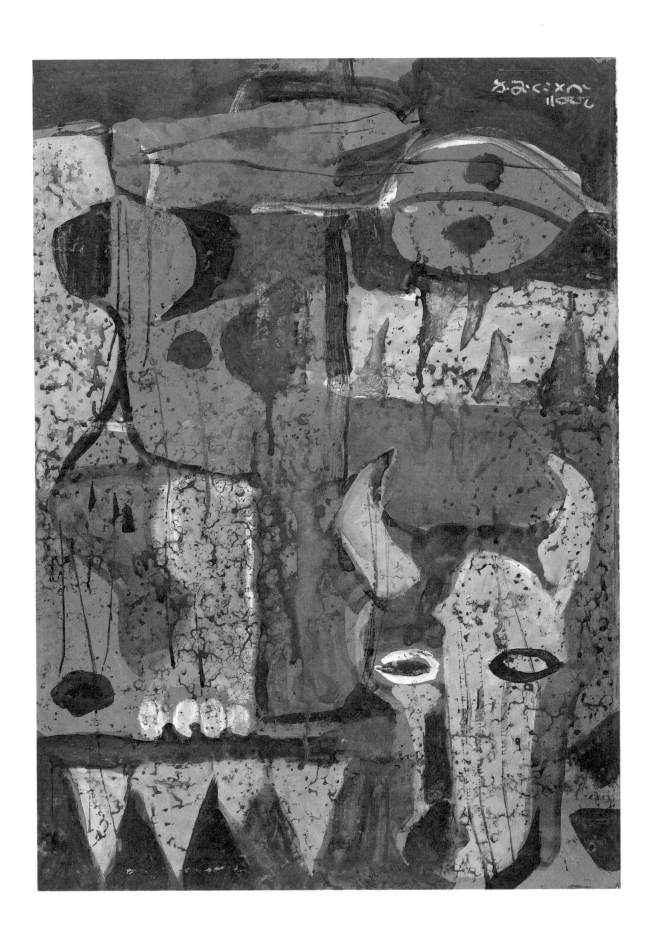

夢憶農莊 Dreaming of the Farm
混合媒材、棉布 Mixed Media on Cotton
劉其偉家屬收藏 50×35.5cm

 2000

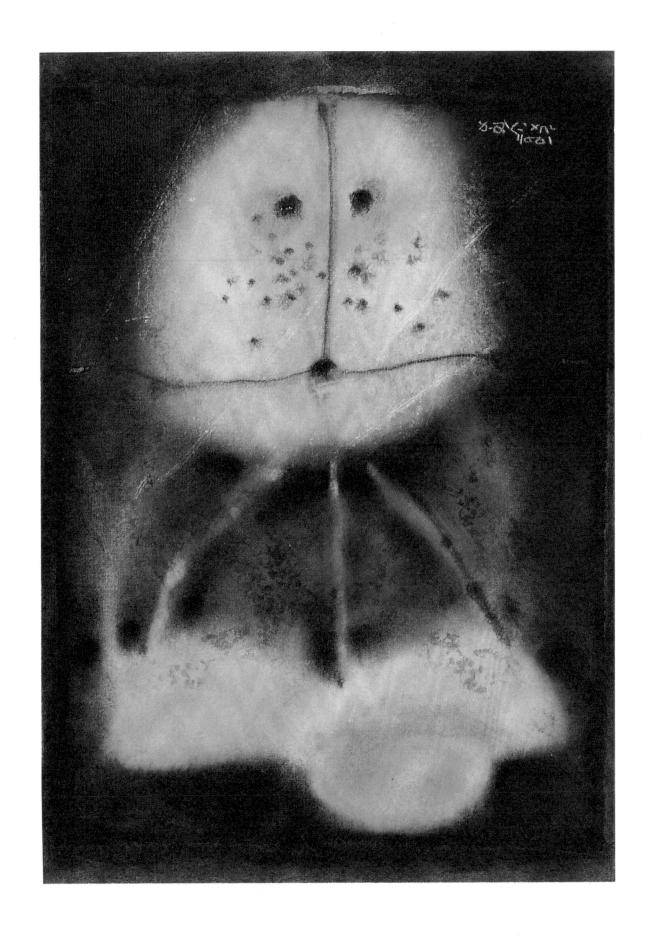

有雀斑的老友 Old
混合媒材、棉布 Mixed Media on Cotton
劉其偉家屬收藏 50×38cm
2001

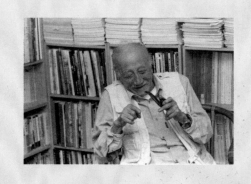

單元三：半島・史詩

一九六五年劉其偉為生計加入越戰，擔任美軍的軍事工程師，他白天賣力工作，晚上則投入繪畫，假日又到鄰近的越南、泰國、柬埔寨寫生。這位戰火中的亡命之徒，對於建於九到十二世紀的吳哥王朝遺跡，感動萬分。吳哥窟神殿中千奇百怪的神話，神勇的戰爭史蹟及民間百姓生活百象的浮雕與諸神石刻像，使他沈浸在宗教藝術的感性中。他的畫迷漫的不是戰爭的煙硝味，而是色彩渲染柔和，形體漫漶，氛圍朦朧，有著歷史的斑駁感與宗教的神祕感。他融合越南的吉蔑藝術、柬埔寨的吳哥窟藝術與泰國的邏羅藝術，畫面古拙樸雅，畫風半抽象，散發著詩意及迷濛的氣氛，而自成藝術新境。他也以流暢的線條，淡彩速寫越南、泰國的城鎮風光。這一系列「中南半島的一頁史詩」，開啟劉其偉親炙古文明的「原始情懷」，也成為他繪畫生涯的轉捩點。

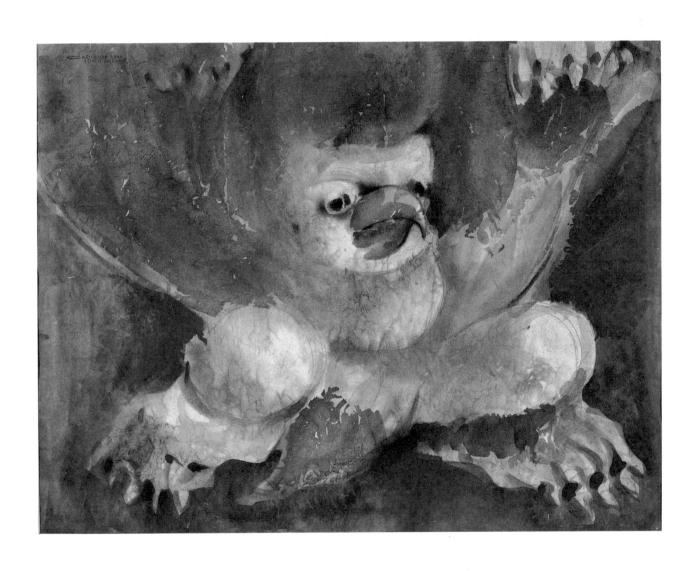

濕婆神(中南半島一頁史詩系列) Shiva, One of the Immortals of Hinduism
水彩、紙 (Series of Indo-China Peninsula Epic)
國立台灣美術館典藏 Watercolor on Paper
 49.6×65.2cm
 1966

拉茄米神和祂的崇拜者　Lakshmi, One of the Immortals in Hinduism and Her Worshipper
水彩、紙　　　　　　　Watercolor on Paper
國立台灣美術館典藏　　49.8×64cm
　　　　　　　　　　　1966

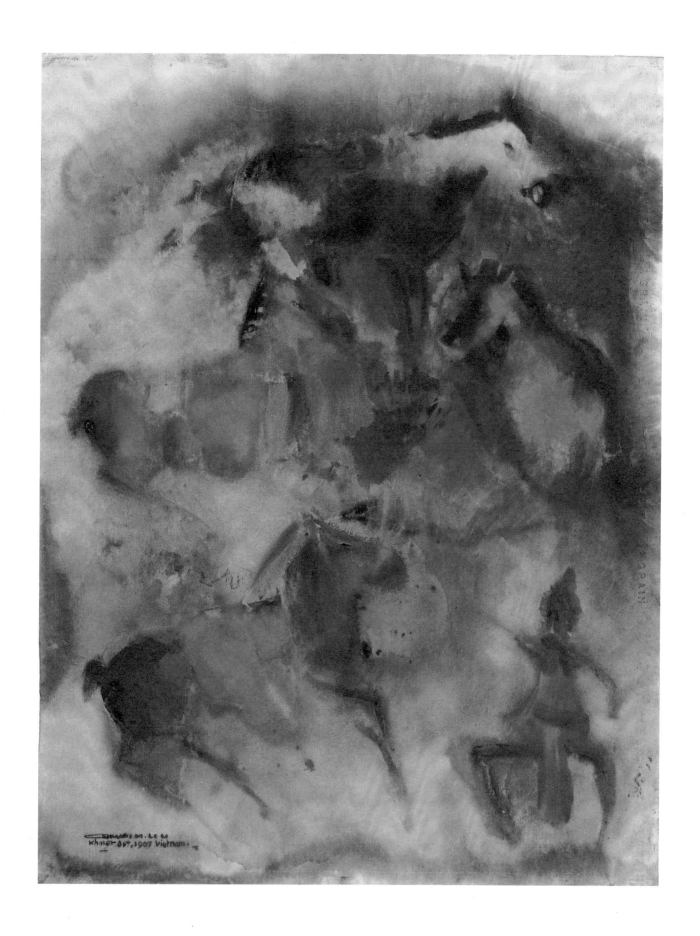

戰爭的前夕　　　　The Eve of War
水彩、紙　　　　　Watercolor on Paper
國立台灣美術館典藏　64.5×49.7cm
　　　　　　　　　　1966

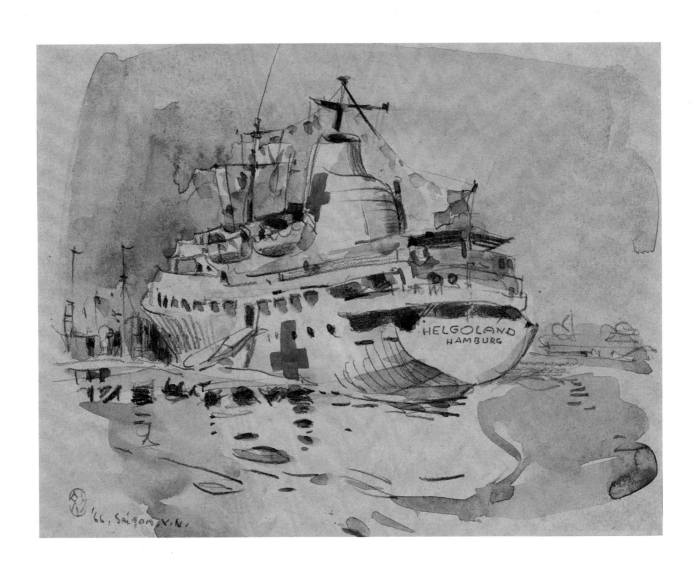

停泊在湄公河的醫務船　　The medical ship anchoring in Mekong River
水彩、紙　　　　　　　　Watercolor on Paper
台北市立美術館典藏　　　24×31cm
　　　　　　　　　　　　1966

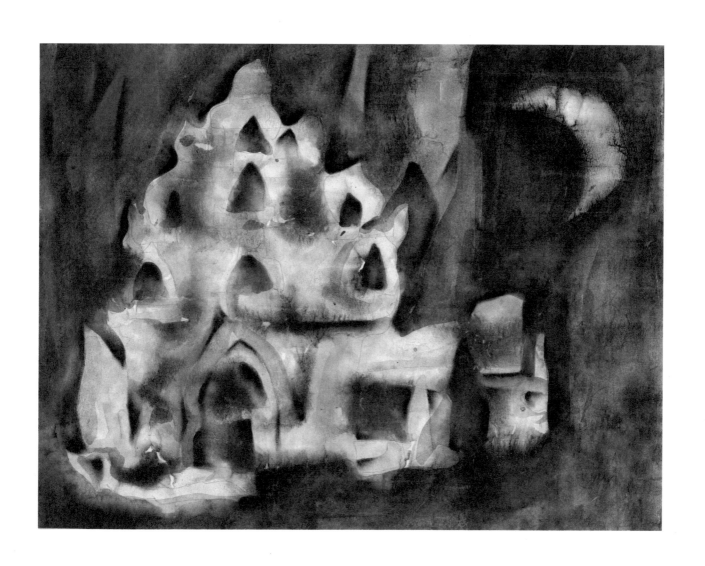

藍色的祈福石　　　Bluish Good Blessing Stone
混合媒材、紙　　　Mixed Media on Paper
國立台灣美術館典藏　49.5×35.5cm
　　　　　　　　　1997

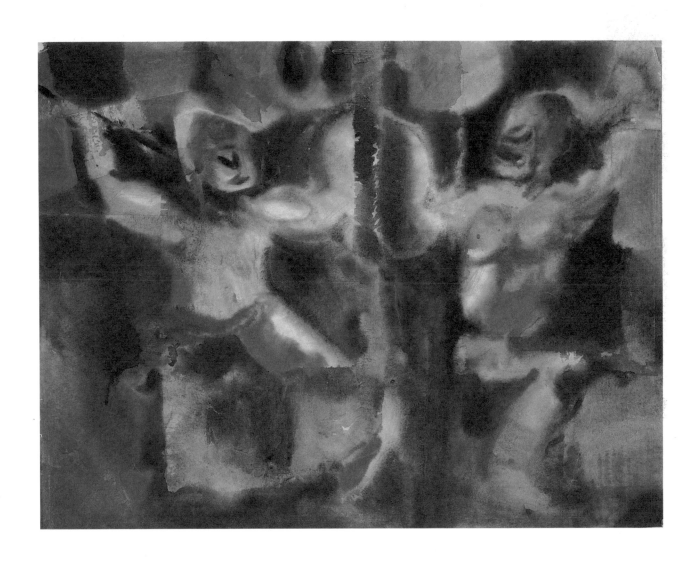

生命的金丹 Essence of Life
水彩、紙 Watercolor on Paper
國立台灣美術館典藏 49.5×65.2cm
 1966-67

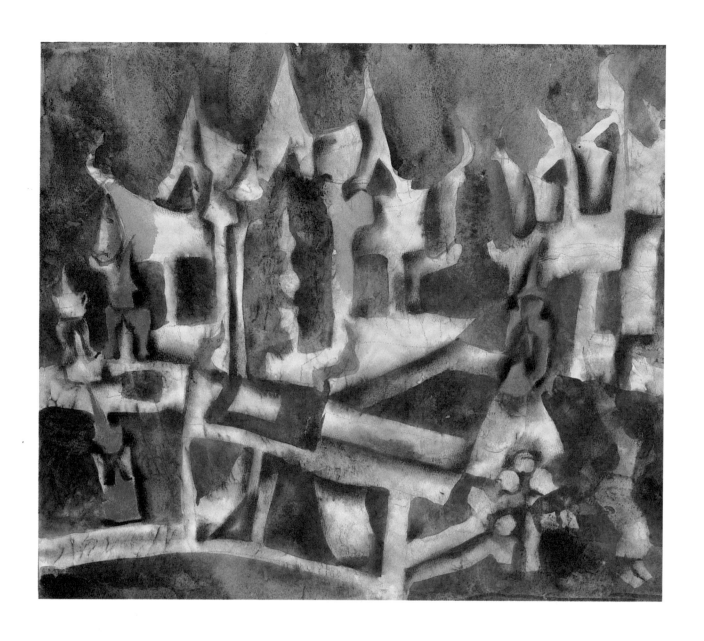

廟院初曉　　　　　　　Dawn at the Temple
水彩、紙　　　　　　　Watercolor on Paper
國立台灣美術館典藏　　50×65cm
　　　　　　　　　　　1966－67

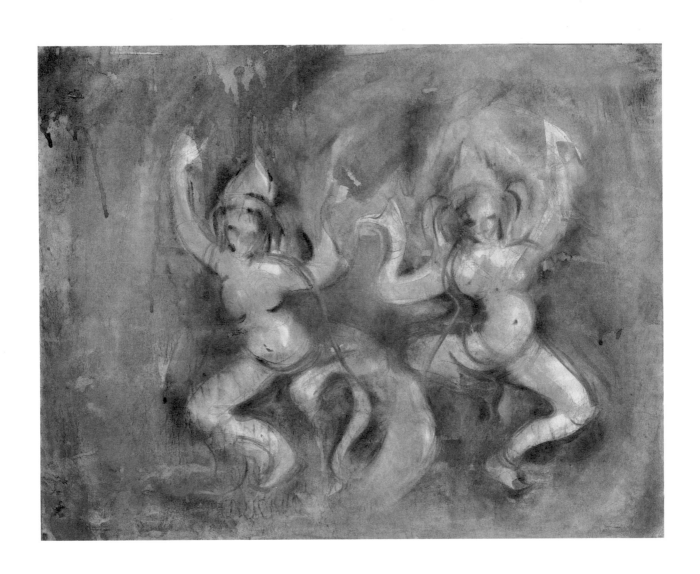

潑水節　　　　　　Festival
水彩、紙　　　　　Watercolor on Paper
國立台灣美術館典藏　50×65.2cm
　　　　　　　　　1966－67

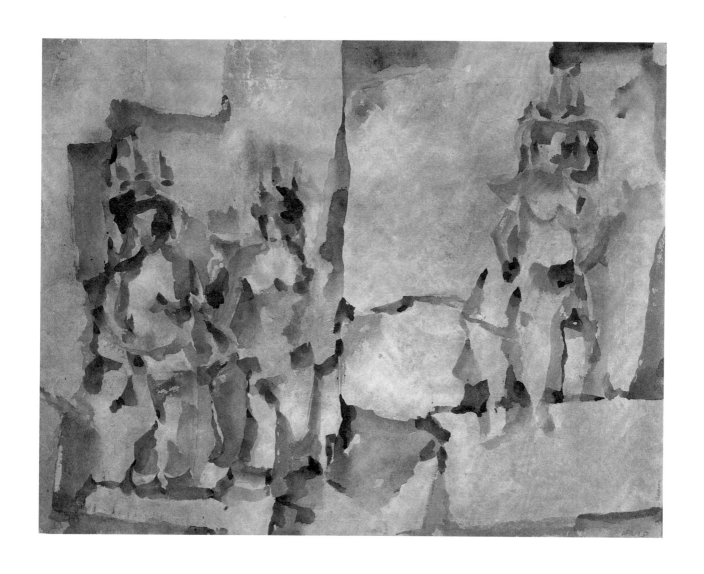

阿曾莎拉斯女神 Sarasvati, One of the Immortals in Hinduism
水彩、紙 Watercolor on Paper
國立台灣美術館典藏 50×65cm
1967

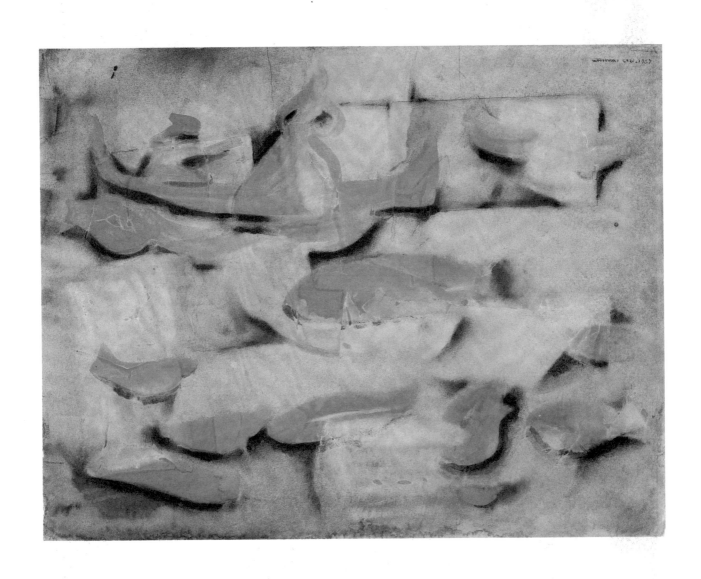

湄公河的魚舟　　　Fishing Boat on the Mekong River
水彩、紙　　　　　Watercolor on Paper
國立台灣美術館典藏　50×65.1cm
　　　　　　　　　1967

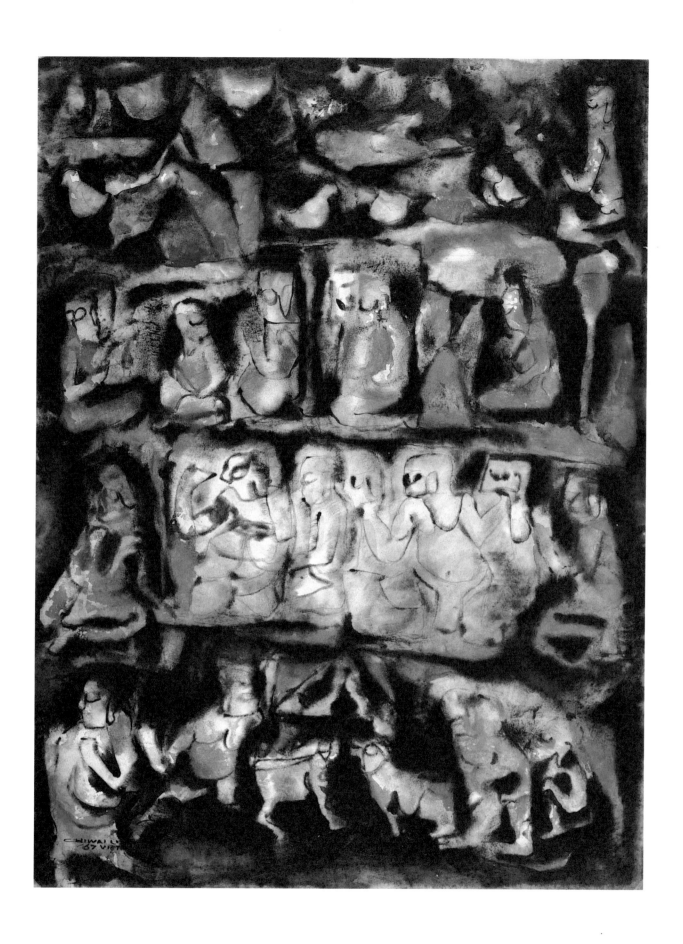

太平年 Peaceful and Fruitful Year

水彩、紙 Watercolor on Paper

國立台灣美術館典藏 65.2×49.5cm

1967

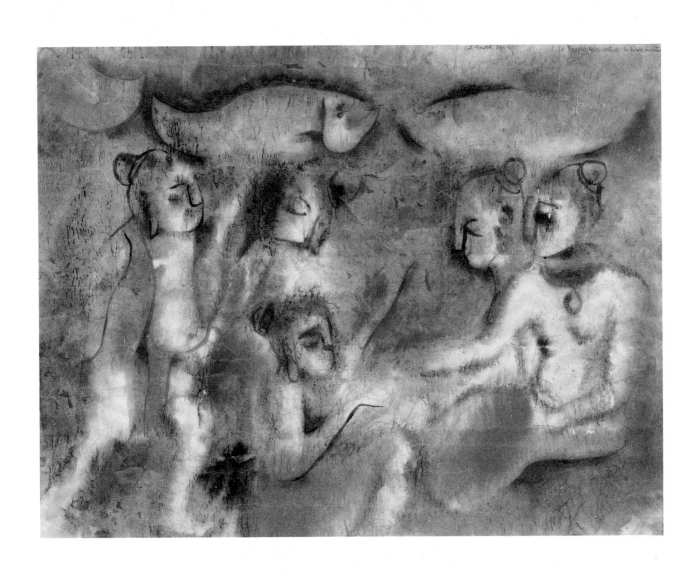

漁市　　　　　　Fishing Market
水彩、紙　　　　　Watercolor on Paper
國立台灣美術館典藏　49.4×64.7cm
　　　　　　　　　1967

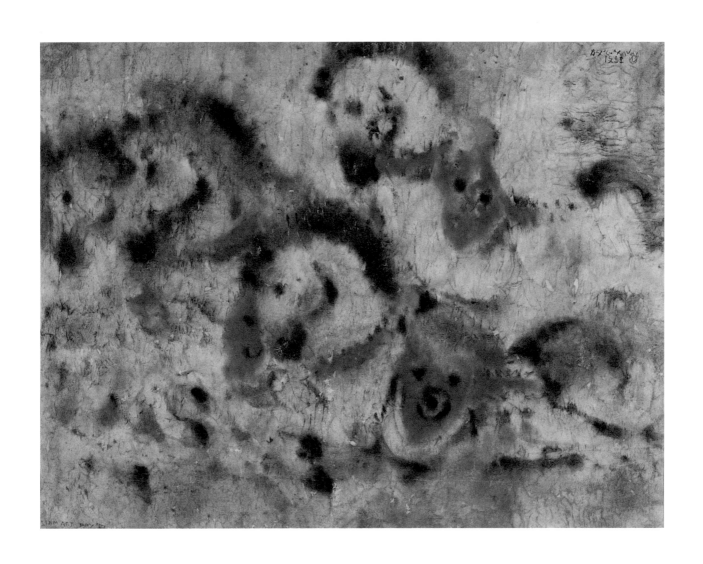

火的儀式
水彩、紙　　　　　　Watercolor on Paper
國立台灣美術館典藏　49.5×65.2cm
1967

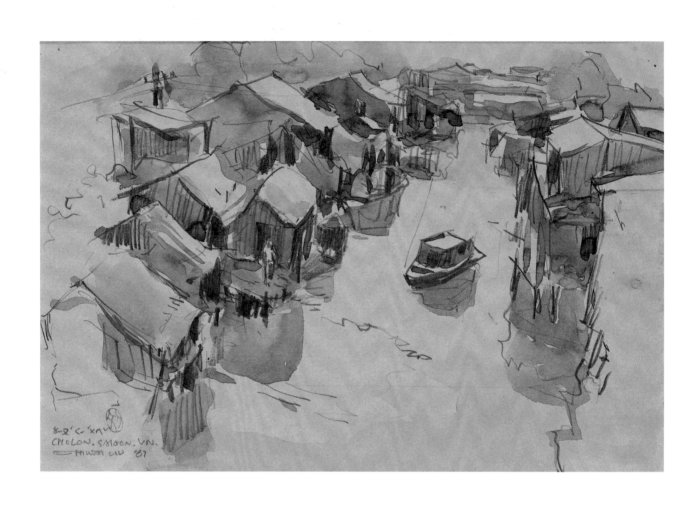

中南半島（西貢河）Indo-China Peninsula-Saigon II
水彩、紙　　　　Watercolor on Paper
台北市立美術館典藏　36×24.5cm
1967

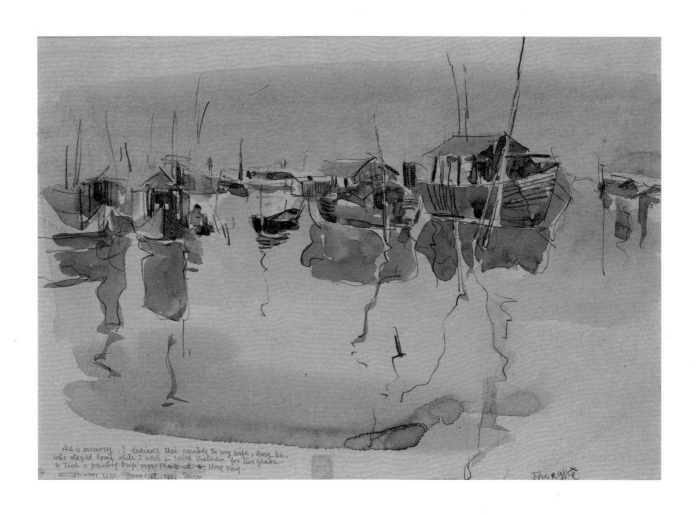

中南半島（西貢）　Indo-China Peninsula-Saigon Ⅰ
水彩、紙　Watercolor on Paper
台北市立美術館典藏　36×24.5cm
1967

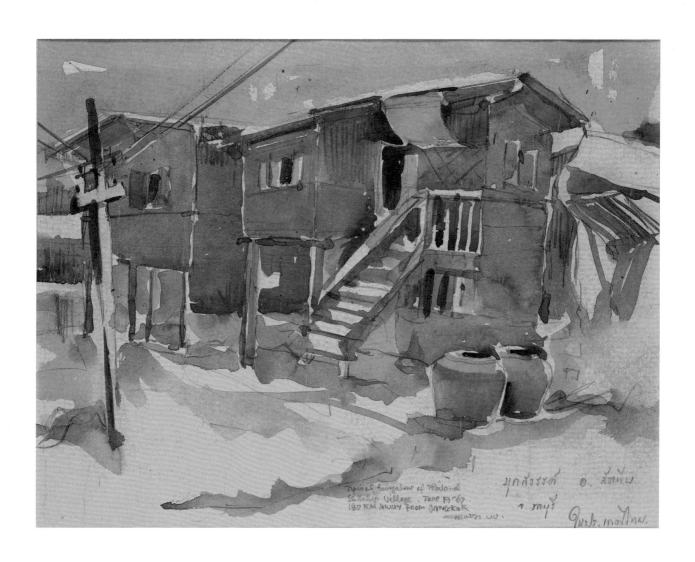

中南半島（泰國）　Indo-China Peninsula-Thailand
水彩、紙　　　　Watercolor on Paper
台北市立美術館典藏　36×24.5cm
　　　　　　　　　1967

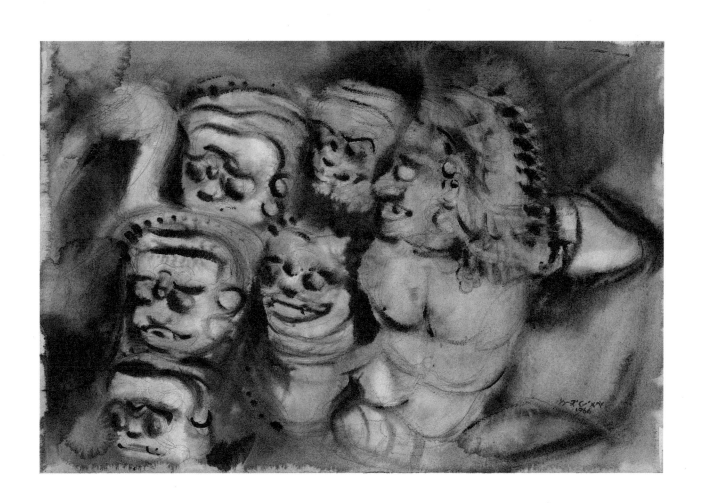

不知名的諸神像　　Anonymous Immortals
水彩 紙　　　　　Watercolor on Paper
國立台灣美術館典藏　49.6×65.2cm
　　　　　　　　　1996

單元四:星座・節氣

劉其偉的星座系列,是他透過豐富的想像力,從有機的半抽象造形,象徵性地畫出宇宙渾沌又神祕的星座意象。例如「雙子座」,簡潔有力、黑白相間的線條,勾劃出如精靈般晶瑩亮透的雙生子,兩人一頭朝上,一頭朝下,頂天立地,聯合行動,足智多謀。節氣系列是劉其偉把他對大自然立春、驚蟄、穀雨、夏至等二十四節氣的深情感受,一一幻化成抽象作品。這些孕育自大自然的草葉、雨水的有機造形,使他的畫有著大自然的韻律節奏感。如詩似畫的節氣名詞,象徵著大自然時序的轉換,也是古人與大自然共生的智慧結晶。熱愛大自然的劉其偉,以感覺的眼與心,用細膩的情思,為我們搭起一座探觸自然,與自然感通的橋樑。

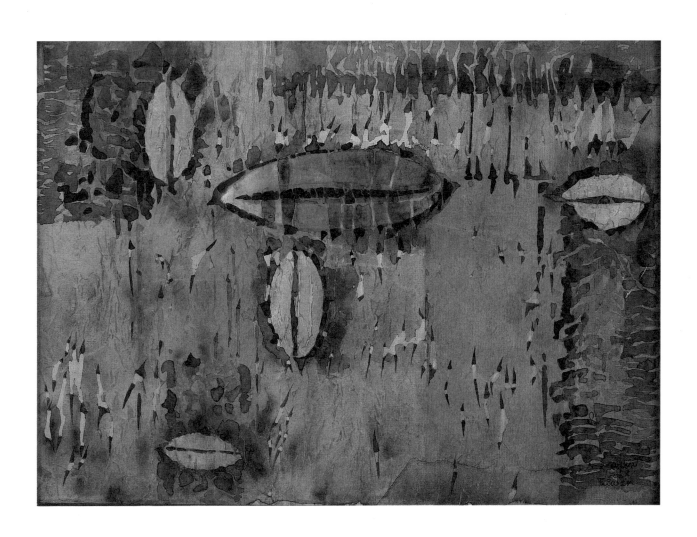

夏至
水彩、紙
林美慧收藏

Xia Zhi, The Summer Solstice
Watercolor on Paper
40×54cm
1972

白露
合媒材、棉布
私人收藏

Bai Lu, One of the Seasonal Periods of the Lunar Year (September)
Mixed Media on Cotton
36×49cm
1986

立春

混合媒材、棉布

李亞俐收藏

Li-Chun, Early Spring;

One of the Seasonal Periods of the Lunar Year

Mixed Media on Cotton

48×35cm

1986

星夜的預言　　　Constellation Series-Prophecy of the starry night
混合媒材、棉布　　Mixed Media on Cotton
台北市立美術館典藏　39×46cm
1988

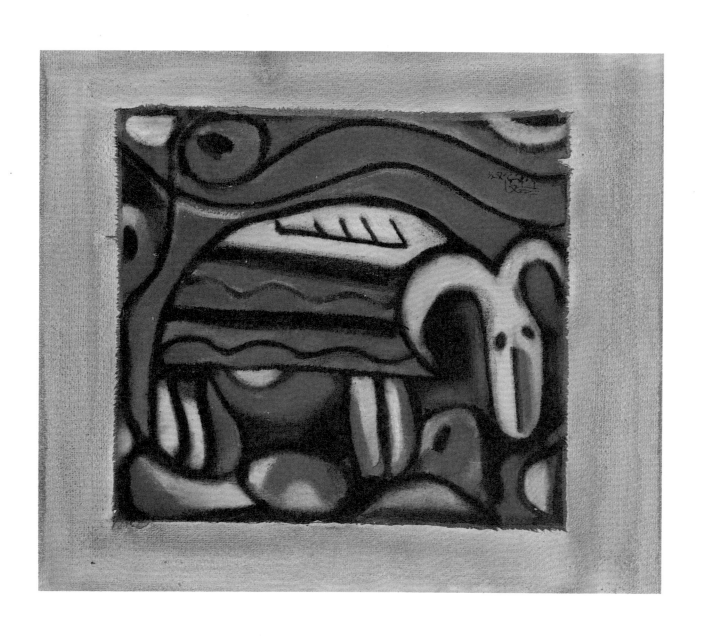

牡羊座　　　　　　　Constellation Series-Aries
混合媒材、棉布　　　 Mixed Media on Cotton
台北市立美術館典藏　39×46cm
　　　　　　　　　　 1988

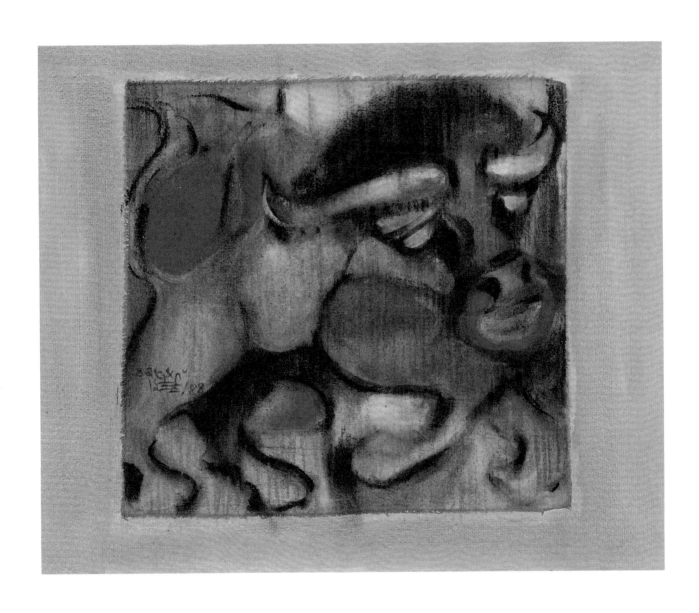

金牛座 Constellation Series-Taurus
混合媒材、棉布 Mixed Media on Cotton
台北市立美術館典藏 39×46cm
 1988

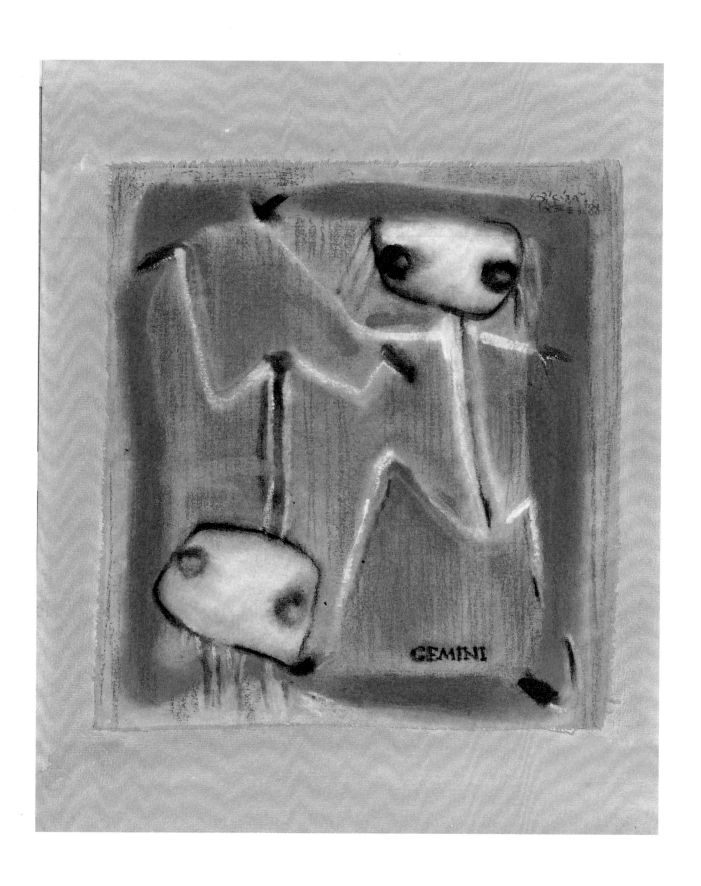

雙子座 Constellation Series-Gemini

混合媒材、棉布 Mixed Media on Cotton

台北市立美術館典藏 39×46cm

 1988

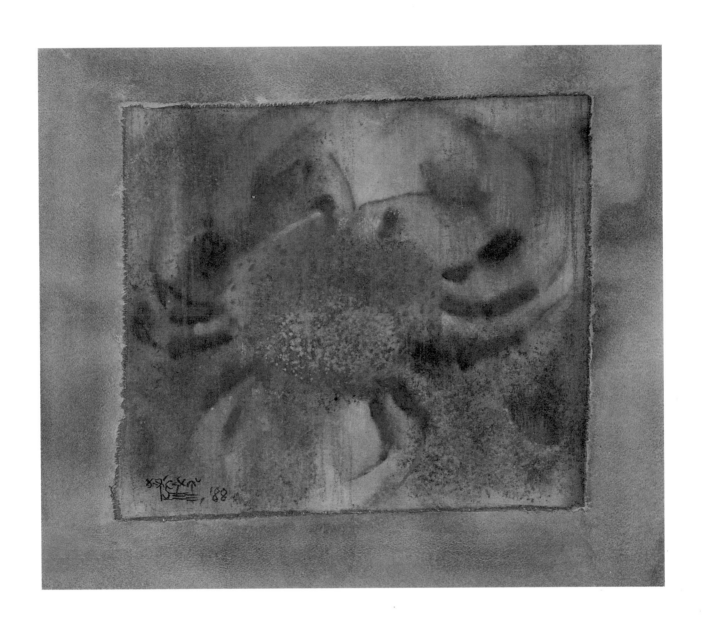

巨蟹座　　　　　Constellation Series-Cancer
混合媒材、棉布　　Mixed Media on Cotton
台北市立美術館典藏　39×46cm
　　　　　　　　1988

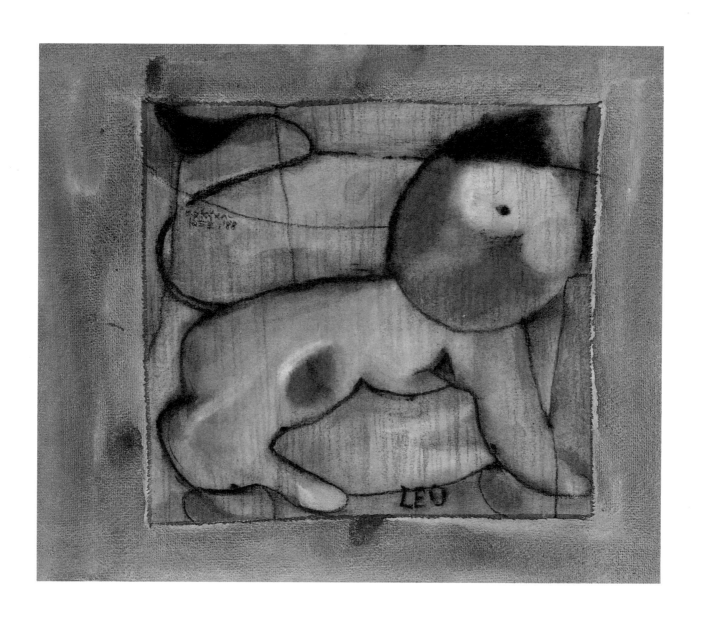

獅子座　　　　　　　Constellation Series-Leo
混合媒材、棉布　　　Mixed Media on Cotton
台北市立美術館典藏　39×46cm
　　　　　　　　　　1988

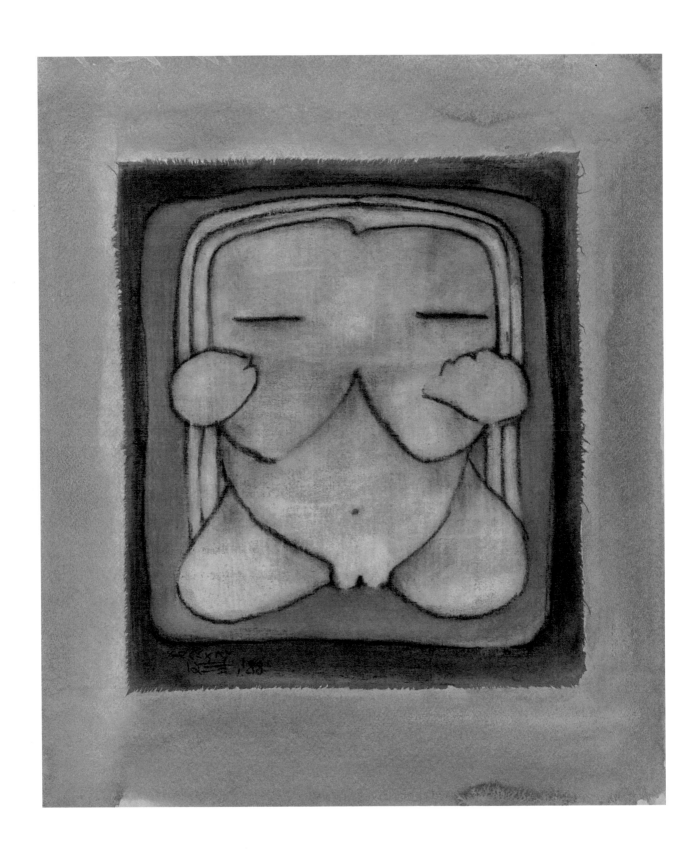

處女座　　　　　　Constellation Series-Virgo
混合媒材、棉布　　Mixed Media on Cotton
台北市立美術館典藏　39×46cm
　　　　　　　　　1988

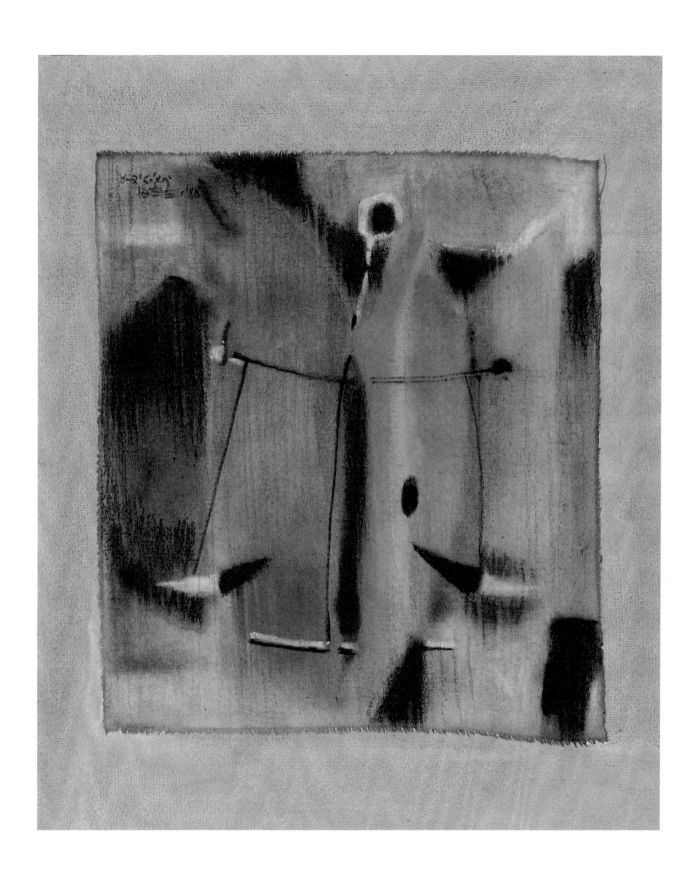

天秤座 Constellation Series-Libra
混合媒材、棉布 Mixed Media on Cotton
台北市立美術館典藏 39×46cm
1988

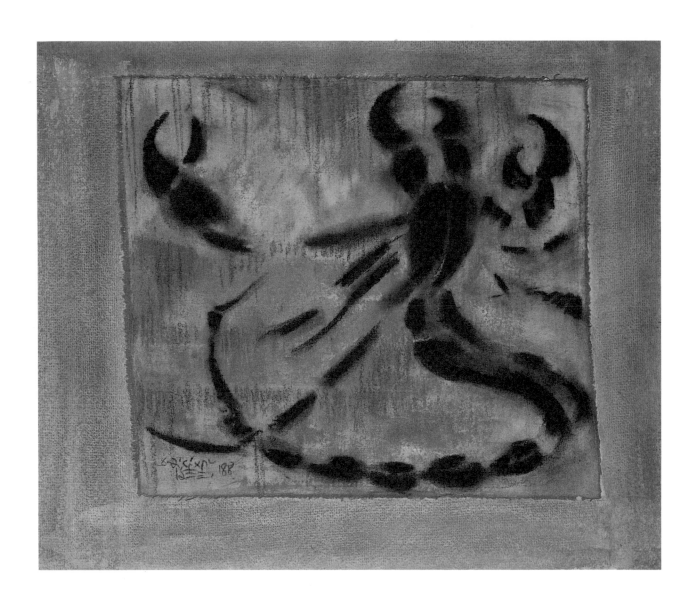

天蠍座　　　　　　　Constellation Series-Scorpio
混合媒材、棉布　　　Mixed Media on Cotton
台北市立美術館典藏　39×46cm
　　　　　　　　　　1988

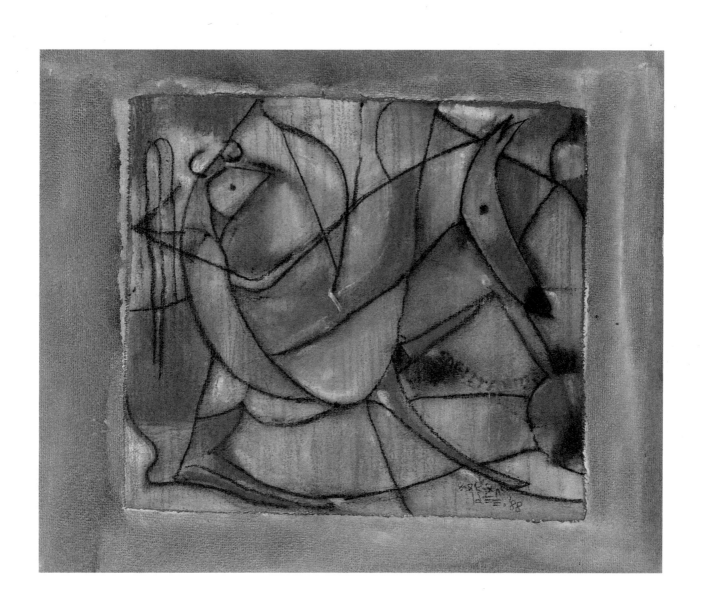

射手座　　　　　　Constellation Series Sagittarius
混合媒材、棉布　　Mixed Media on Cotton
台北市立美術館典藏　39×46cm
　　　　　　　　　1988

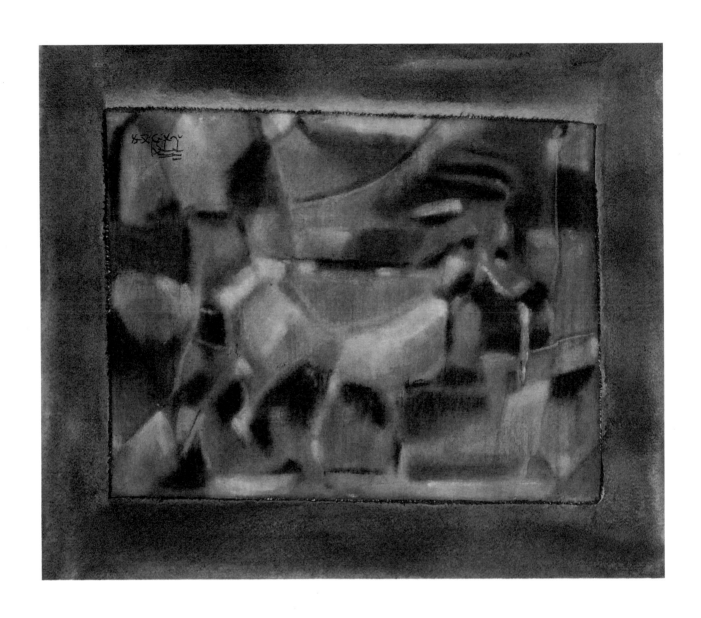

山羊座　　　　　　　Constellation Series Capricorn
混合媒材、棉布　　　Mixed Media on Cotton
台北市立美術館典藏　39×46cm
　　　　　　　　　　1988

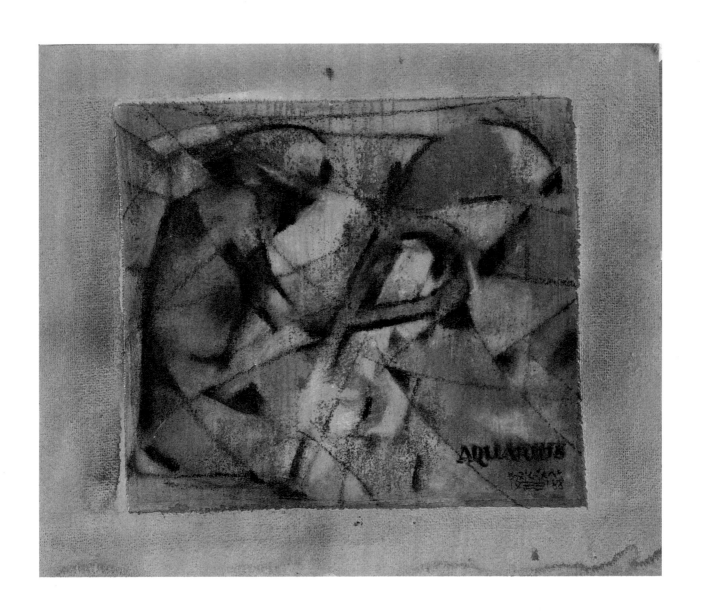

水瓶座　　　　　　Constellation Series-Aquarius
混合媒材、棉布　　Mixed Media on Cotton
台北市立美術館典藏　39×46cm
　　　　　　　　　1988

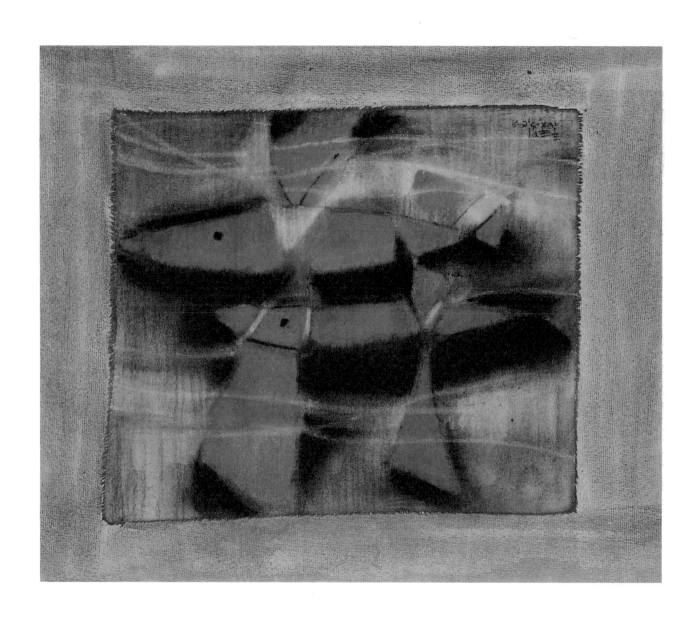

雙魚座　　　　　　　Constellation Series-Pisces
混合媒材、棉布　　　Mixed Media on Cotton
台北市立美術館典藏　39×46cm
　　　　　　　　　　1988

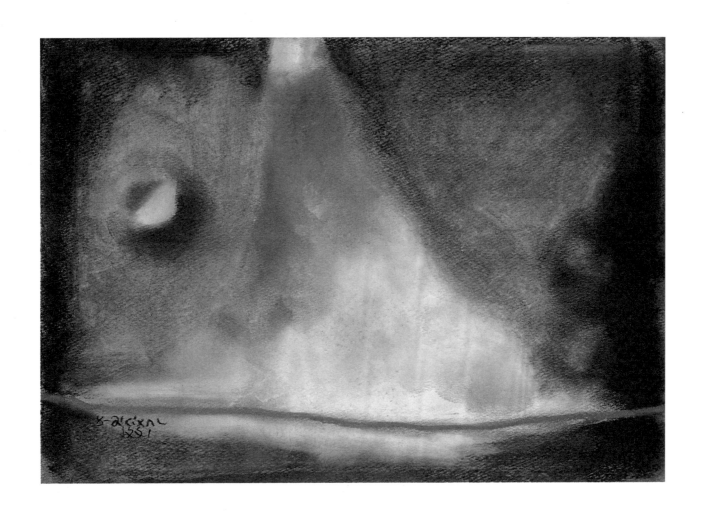

芒種　　　　　　　Mang Zhong, One of the Seasonal Periods of the Lunar Year
混合媒材、紙　　　Mixed Media on Paper
劉其偉家屬收藏　　39×28cm
　　　　　　　　　1991

春之曲　　　　　　Spring Rhythm
混合媒材、紙　　　Mixed Media on Paper
劉其偉家屬收藏　　50×35.5cm
　　　　　　　　　1994

單元五：野性・呼喚

在愈原始、蠻荒，未開發的偏遠地區，愈充滿了生命熱力，愈吸引了劉其偉在天遠地闊的山林荒野中奔馳自如，他除了採集原始部落的田野資料外，也不忘關愛棲息於原始森林的奇珍異獸。近年他急切地呼籲保育自然資源，保護野生動物，全力投入「野性的呼喚」，以他的人文關懷畫了許多大象、豹、獅、羚羊、斑馬等野生動物，就像他熱愛蠻荒叢林的自然民族一樣，他珍愛那片土地所孕育的一切生物，因為雨林、野生動物的瀕臨消失，已成為人類今日所面臨的最大生態危機。他深信只有擁有自然資源，人類才能夠再度擁有如野生動物在荒野中追逐的自由，回到原始、勃發，充滿生命力的自然去。他甚至認為今日「文明」的定義，已非飛彈和大砲，而是倡導大家如何一起維護這塊土地的原野和叢林，拯救地球的生命體。叢林探險啟發了劉其偉對生命與自然的尊重，更流露出他的終極關懷。

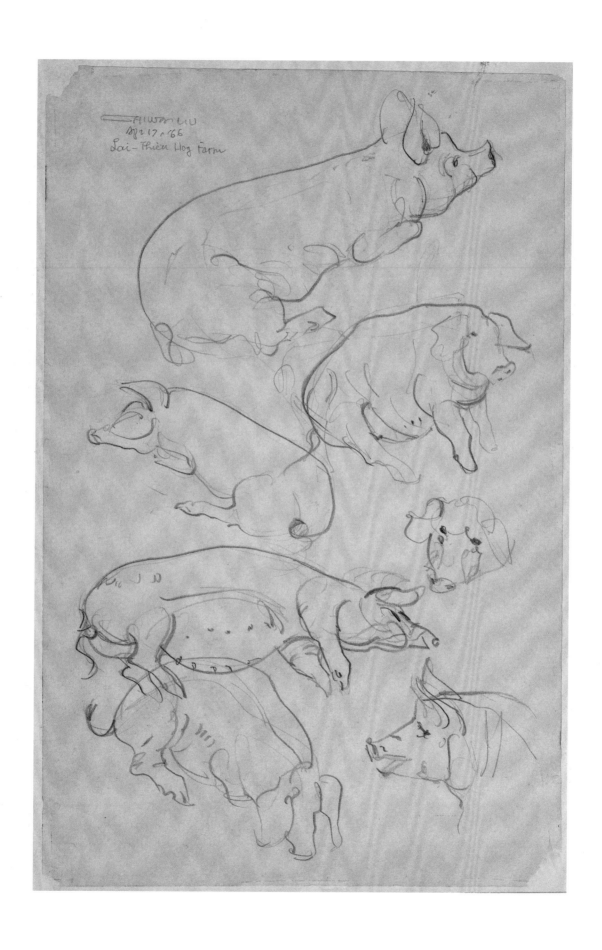

豬群像 Swine

鉛筆、紙 Pencil on Paper

榮嘉美術館收藏 50×32cm

 1966

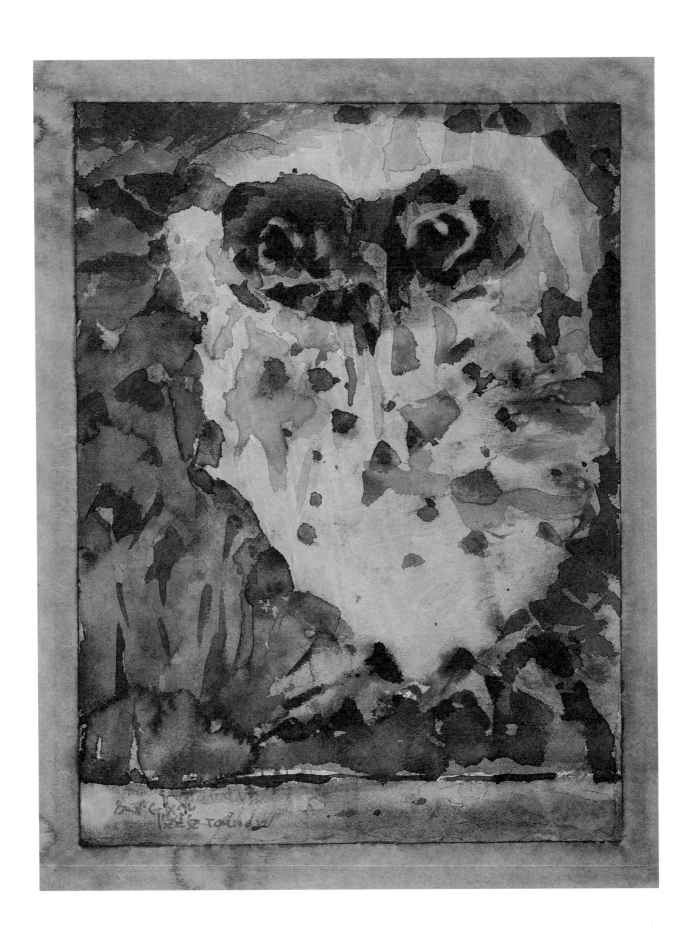

貓頭鷹 Owl
水彩、紙 Watercolor on Paper
陳玄宗收藏 35×28cm
 1979

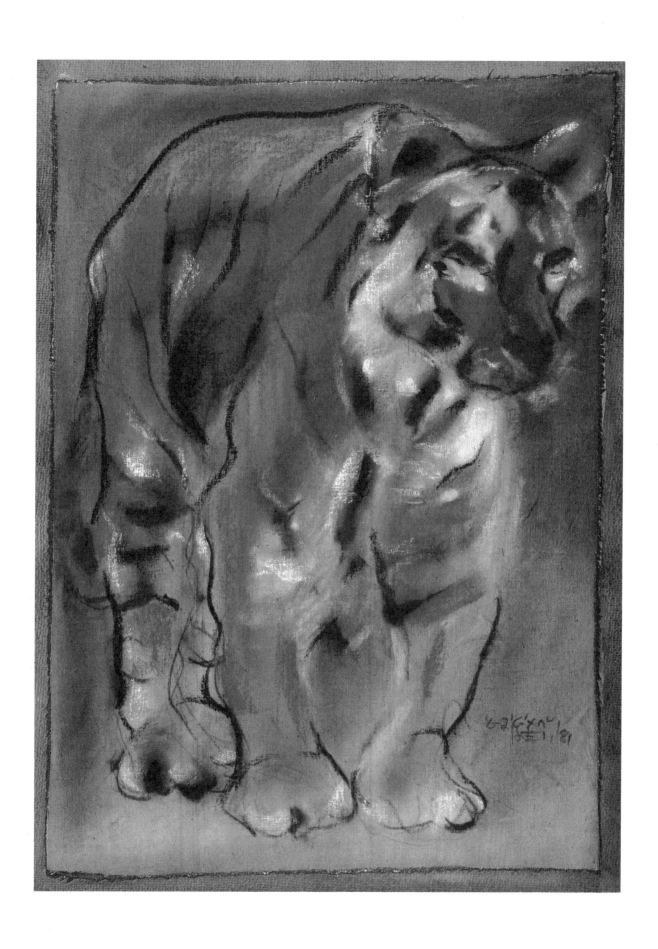

虎五　　　　　　　　　Tiger King
混合媒材、棉布　　　　Mixed Media on Cotton
朱銘美術館收藏　　　　34×47cm
　　　　　　　　　　　1981

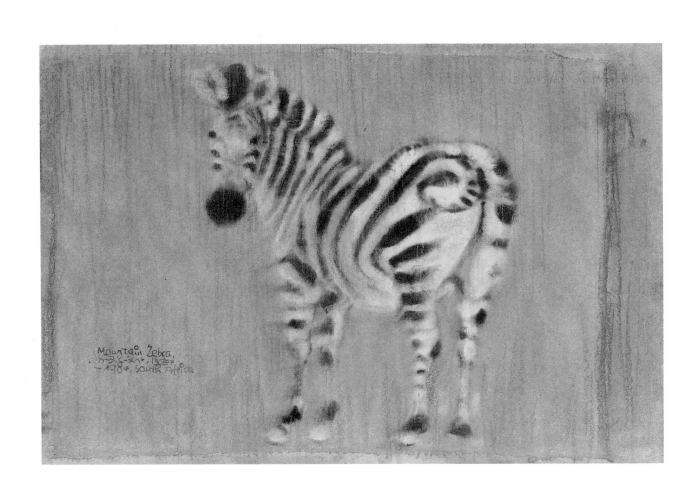

斑馬 Zebra **II**

混合媒材、棉布 Mixed Media on Cotton

台北市立美術館典藏 33×43cm

 1984

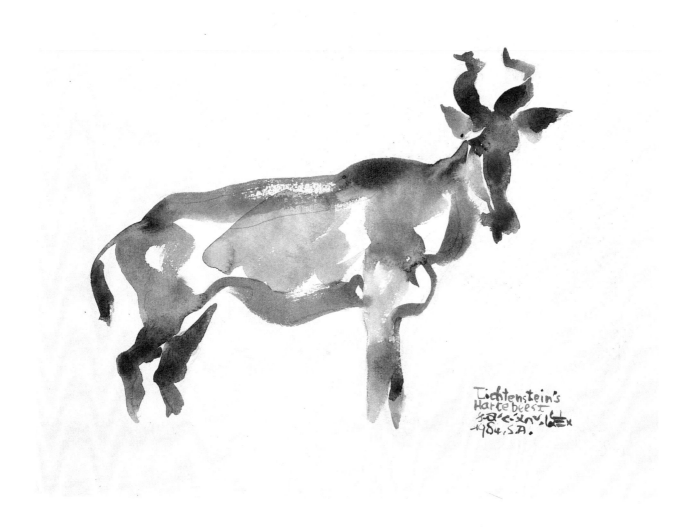

非洲羚羊 African Antelope
水彩、紙 Watercolor on Paper
國立台灣美術館典藏 24×33.2cm
 1984

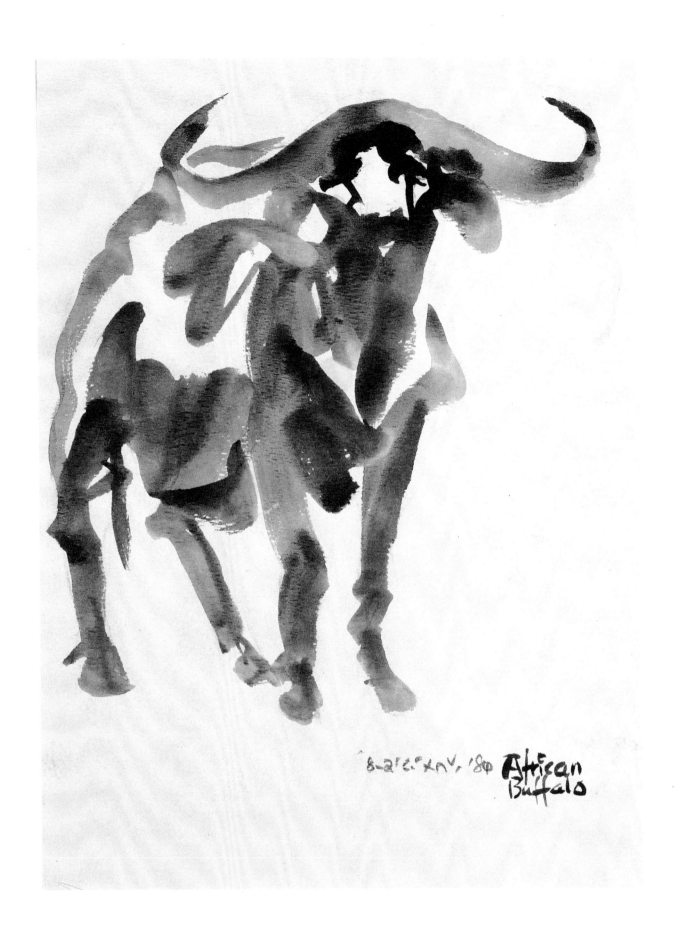

草原鬥士－非洲牛　African Buffalo; Warrior of the Grassland
水彩、紙　Watercolor on Paper
國立台灣美術館典藏　30.5×22.5cm
1984

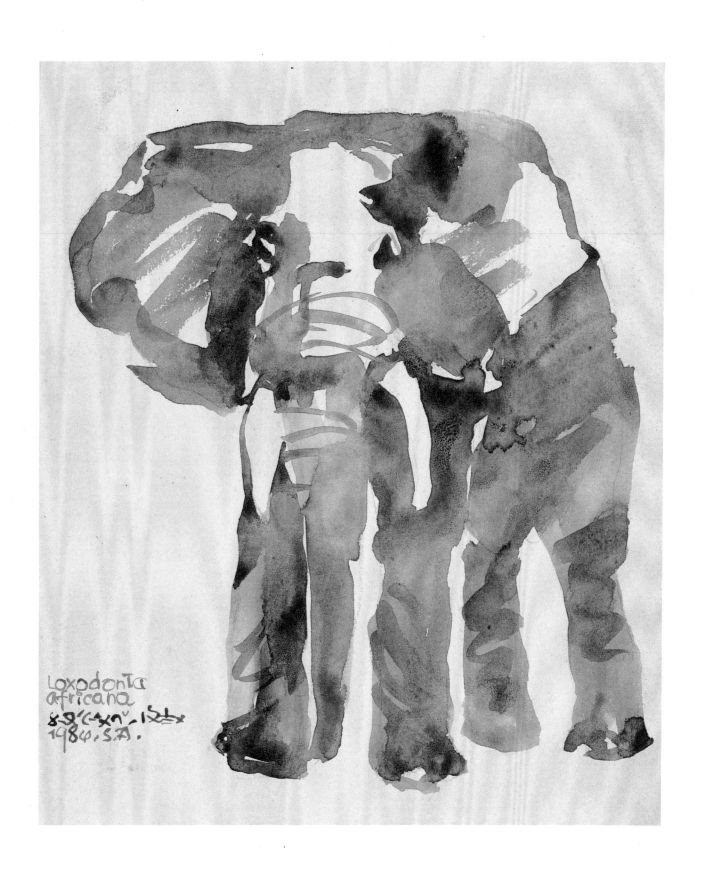

非洲之王—非洲象　African Elephant;Emperor of Africa
水彩、紙　　　　　Watercolor on Paper
國立台灣美術館典藏　31.5×25cm
　　　　　　　　　1984

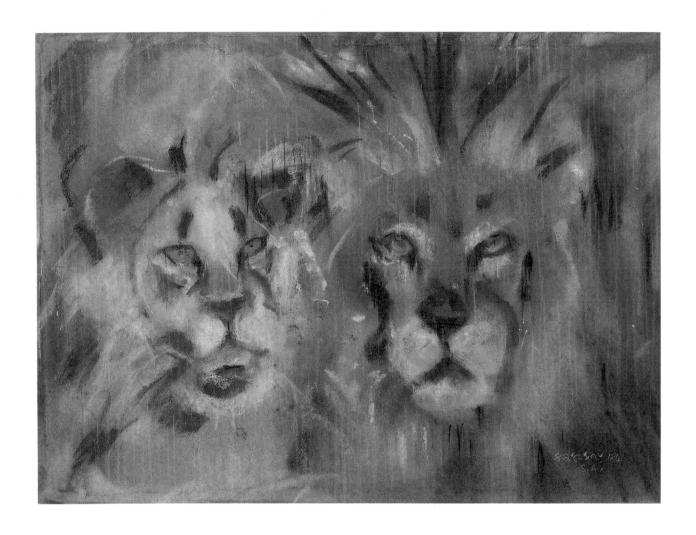

獸國之王　　　　Animal Emperor
混合媒材、紙　　Mixed Media on Cotton
朱銘美術館收藏　68×50cm
　　　　　　　　1984

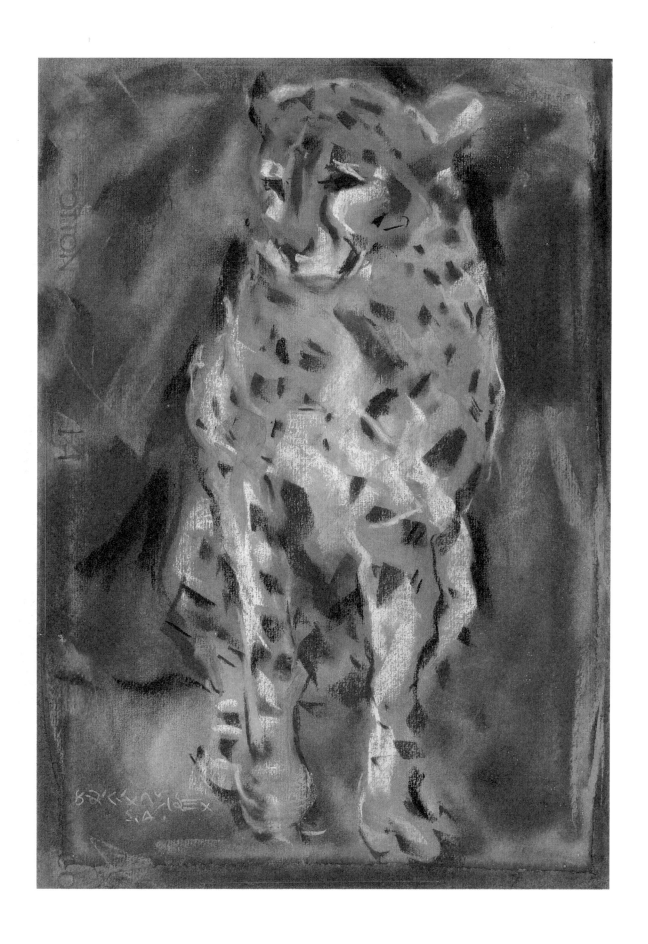

獵豹　　　　　　　　Leopard-Hunting
混合媒材、紙　　　　Mixed Media on Cotton
朱銘美術館收藏　　　35×50cm
　　　　　　　　　　1984

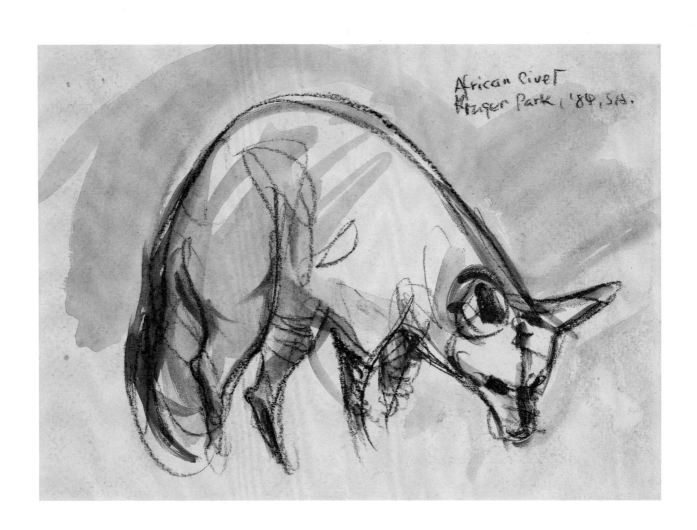

非 洲 狸 　　　　　African Raccoon
水彩、紙 　　　　　Watercolor on Paper
榮嘉美術館收藏 　　26×36cm
　　　　　　　　　1984

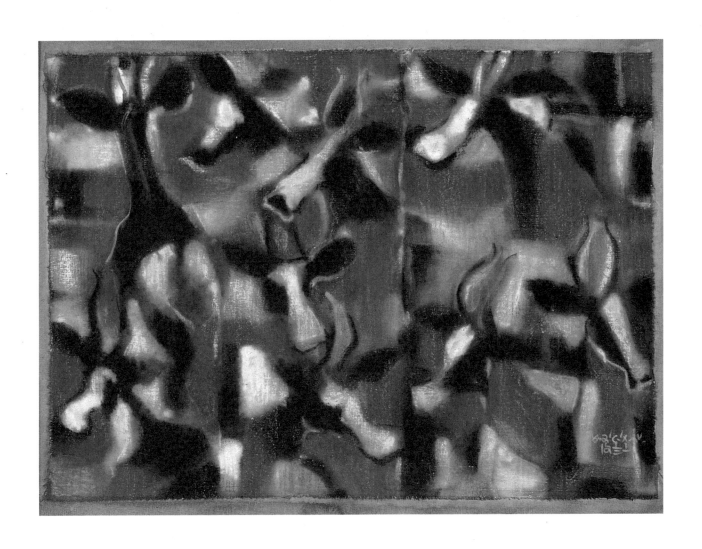

非洲羚羊　　　　　African Antelope
混合媒材、棉布　　Mixed Media on Cotton
李亞俐收藏　　　　39×54cm
　　　　　　　　　1986

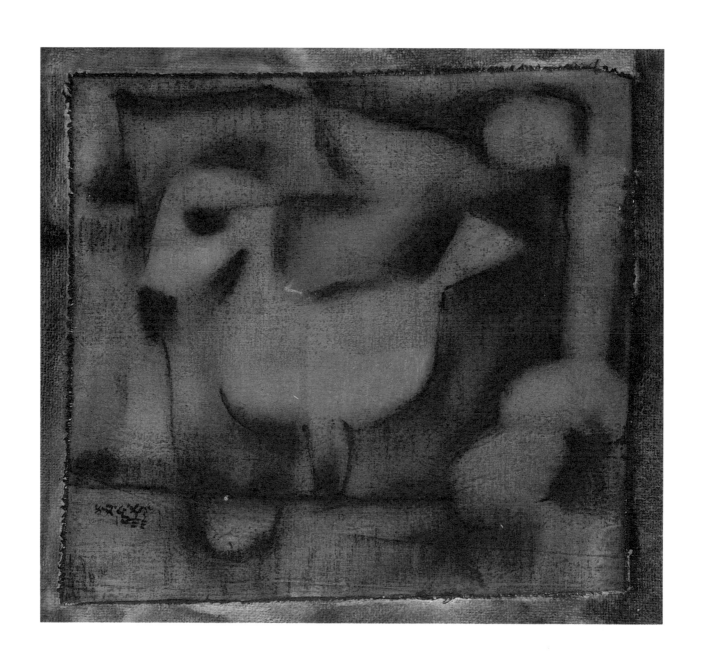

傷心的小鳥　　　　Heart-Broken Bird
混合媒材、棉布　　Mixed Media on Cotton
朱銘美術館收藏　　36×30cm
　　　　　　　　　1988

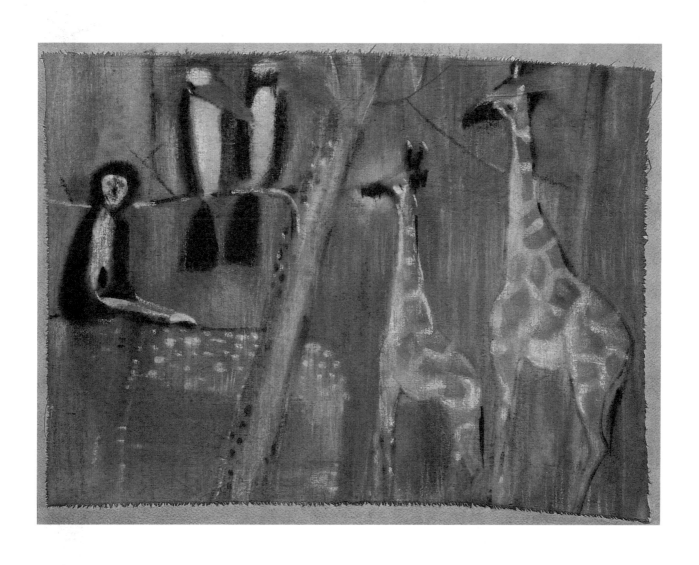

非洲叢林（A）　　　African Jungle
混合媒材、棉布　　　Mixed Media on Cotton
朱銘美術館收藏　　　47.5×35cm
　　　　　　　　　　1988

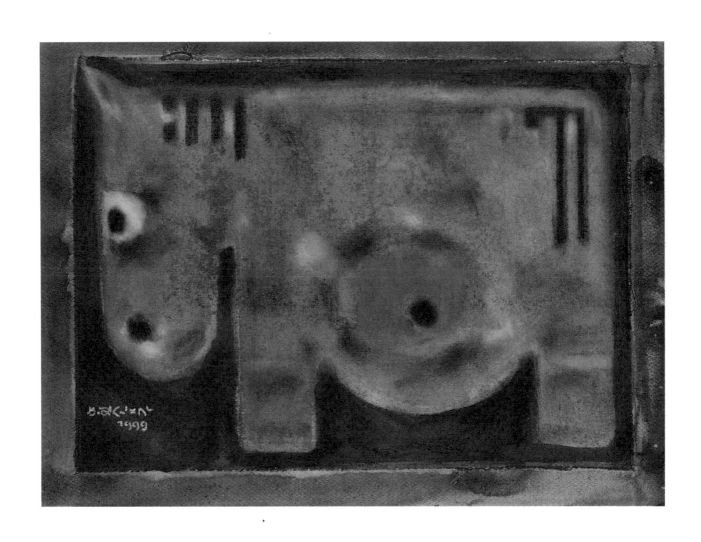

懷孕的母親　　　Pregnant Woman
水彩 粉彩 布 紙　Watercolor, Pastel,Canvas and Paper
國立台灣美術館典藏　39×52.5cm
1999

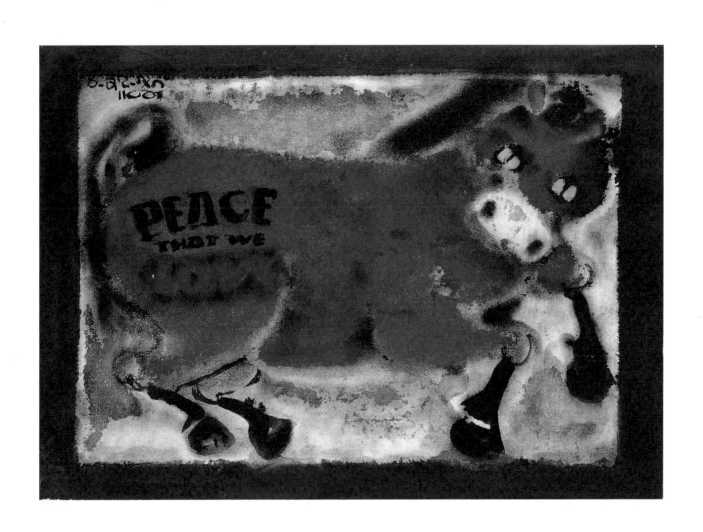

和平馬　　　　　　　　Horse of Peace
混合媒材紙　　　　　　Mixed Mediaand Paper
劉其偉家屬收藏　　　　50×35cm
　　　　　　　　　　　2001

單元六：角色・越界

劉其偉的角色多元，人生多樣，每一個階段的自畫像，都是他生命軌跡與生命韌性的見證。他可以把自己畫成赤裸裸地在畫室自由創作，也可以把自我畫成金錢帝國的皇帝，更把自己幻化成坐著馬桶，手揮舞著韁繩的森林牛仔警察，甚至自我調侃是小丑、乖寶寶，奉行「老二哲學」，他的性情不矯飾，不做作，個性純真、幽默，一如原住民朋友的豪放、單純一般。「別殺了一自畫像」正是劉其偉由早年酷愛打獵，晚年擔任玉山國家公園榮譽森林警察，為悍衛自然資源，保育自然生態的悲憫心境。自畫像是他的自我剖析，更是他「畫中有話」的作品。行過萬里路的劉其偉，他的人生是不斷地創造，不斷地迎接挑戰，就像那一張「老人與海」的自畫像，正象徵著他一生勤奮幹活，勇於挑戰的生命哲學。

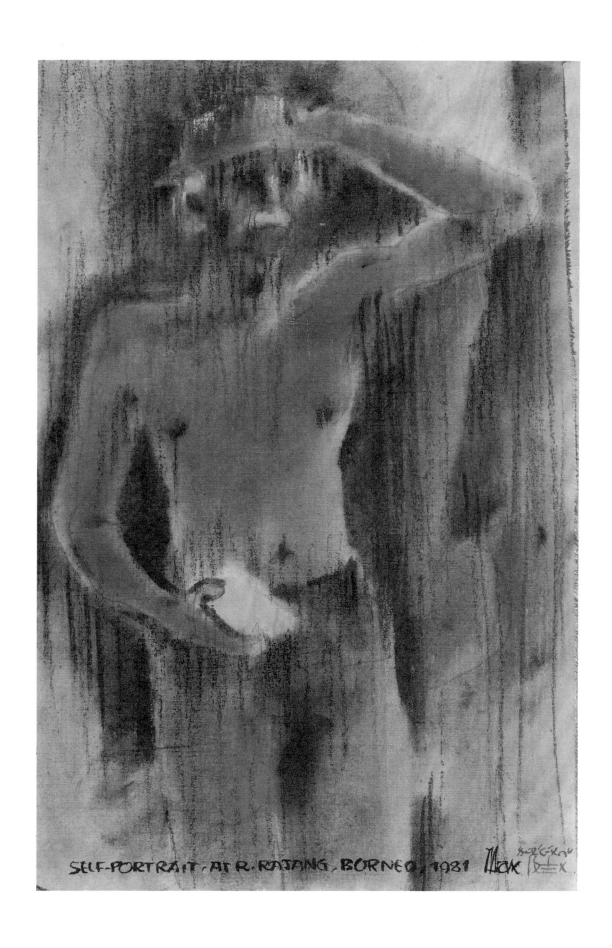

SELF-PORTRAIT AT R. RAJANG, BORNEO, 1981

婆羅洲的淘金夢-自畫像　　Dreaming of a gold rush in Borneo-Self-Portrait
混合媒材、棉布　　　　　　Mixed Media on Cotton
台北市立美術館典藏　　　　48.5×33.5cm
　　　　　　　　　　　　　1981

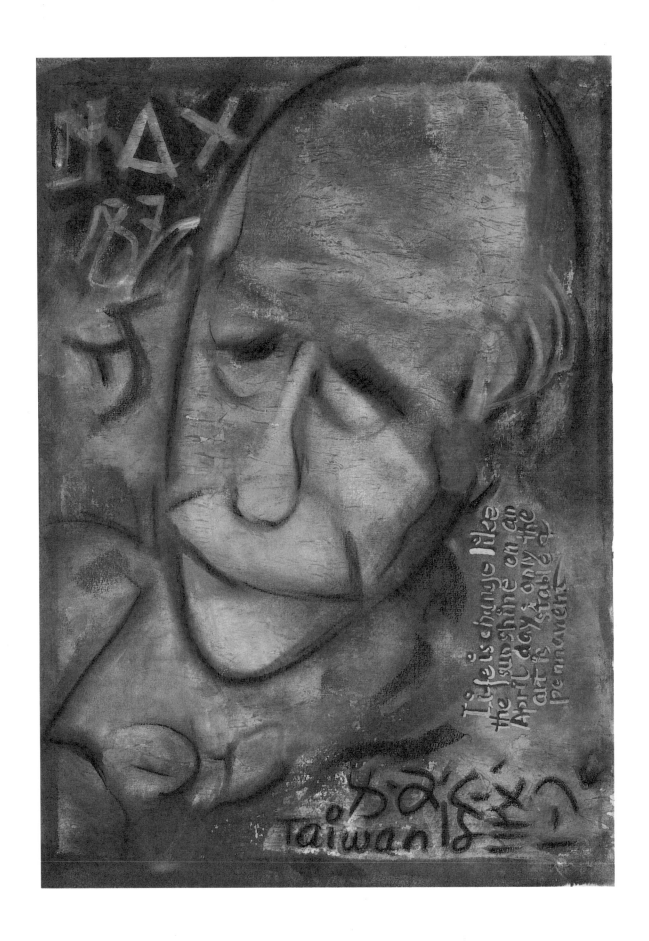

愁悶的日子-自畫像　Days of melancholy-Self-Portrait
混合媒材、紙　Mixed Media on Paper
台北市立美術館典藏　50×36cm
1986

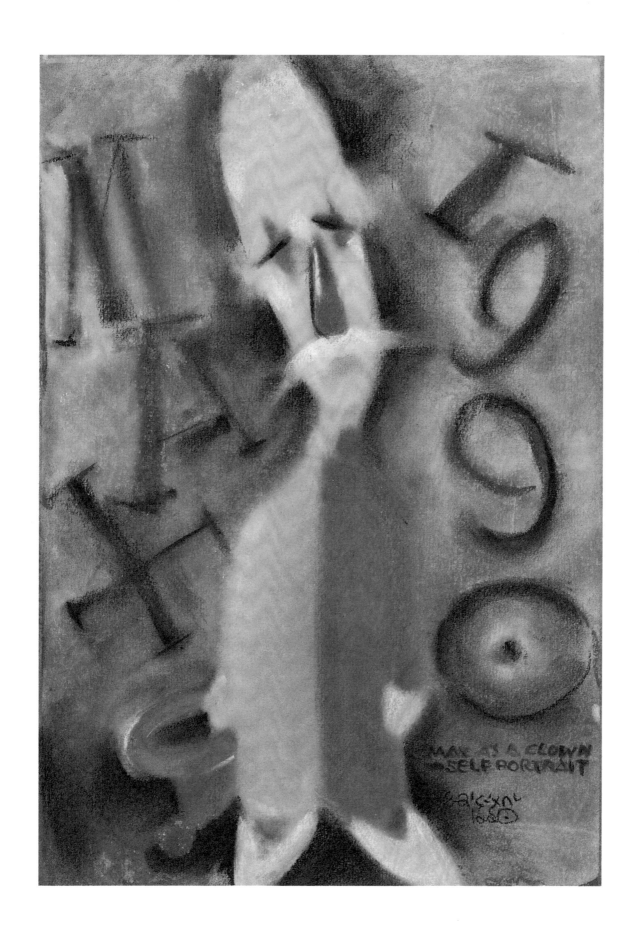

小丑人生－自畫像　Clown Life-Self Portrait
混合媒材、棉布　Mixed Media on Cotton
國立台灣美術館典藏　50×35cm
1990

那段潦倒的日子-自畫像　Thoses days of frusiration-Self-Portrait
混合媒材、紙　Mixed Media on Paper
台北市立美術館典藏　38.5×26.5cm
1991

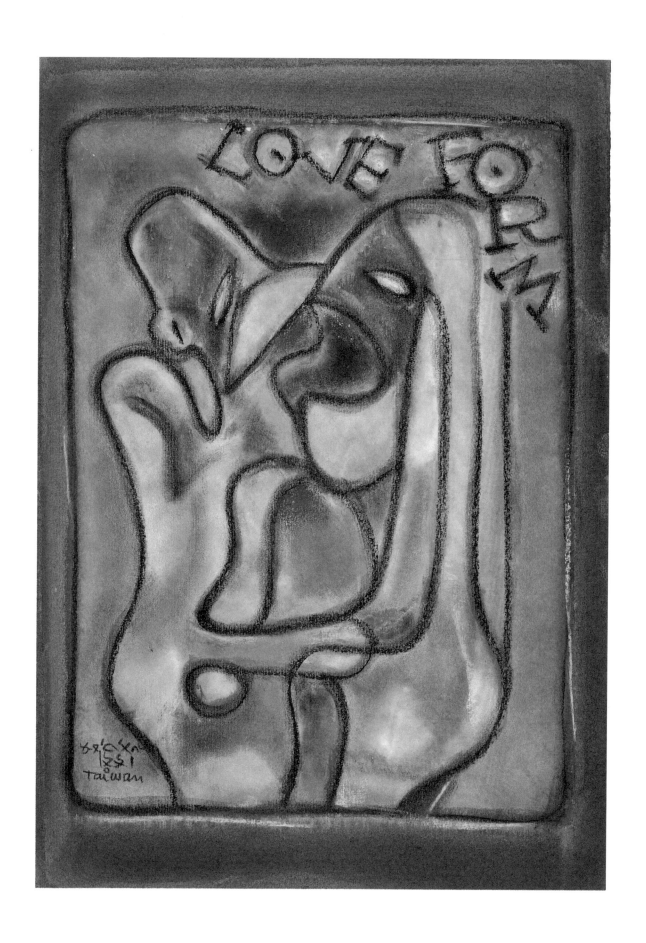

老頭和婦人-自畫像　Old man and woman-Self-Portrait
混合媒材、紙　Mixed Media on Paper
台北市立美術館典藏　38.5×26.5cm
1991

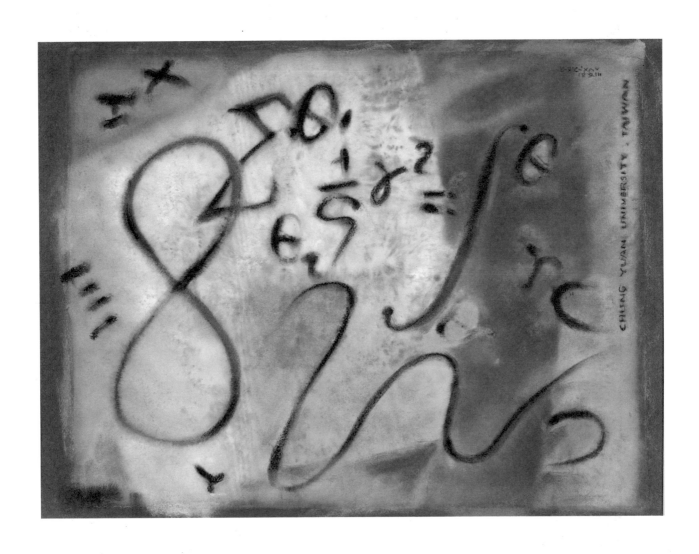

中原大學十八年-自畫像　Eighteen Years at Zhong Yuan University-Self Portrait
水彩、粉彩、紙　Watercolor, Pastel and Paper
國立台灣美術館典藏　51×68cm
1993

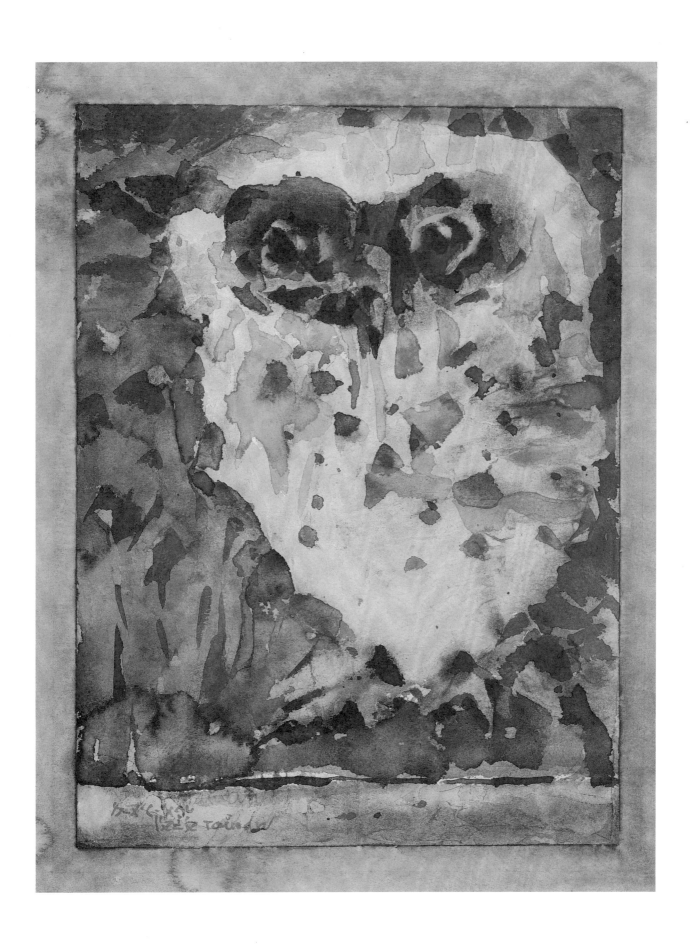

貓頭鷹　　　　　Owl

水彩、紙　　　　Watercolor on Paper

陳玄宗收藏　　　5×28cm

1979

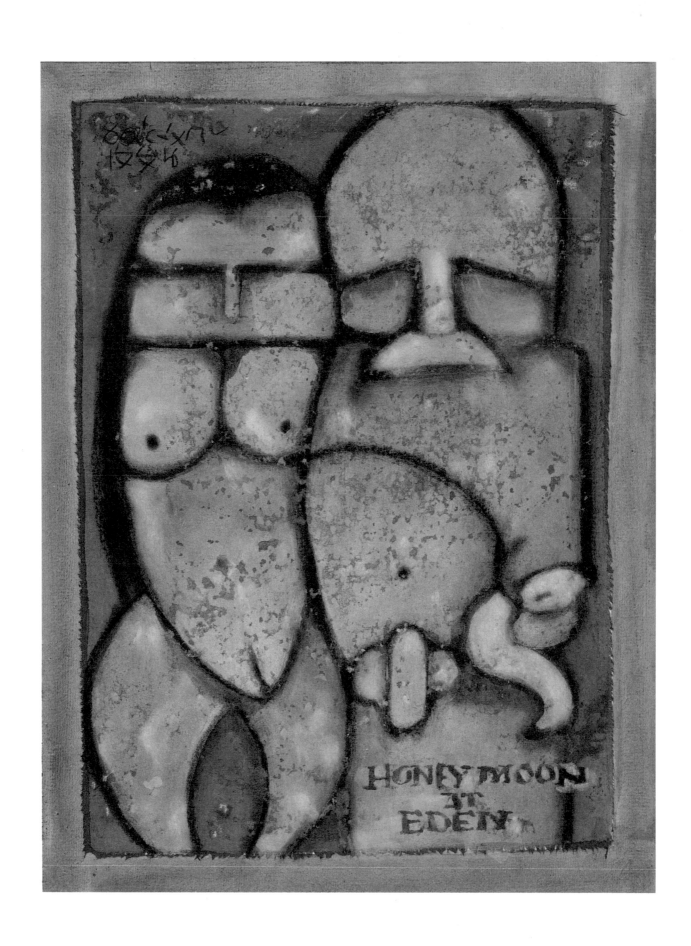

亞當與夏娃—自畫像　　Adam and Eva-Self Portrait
水彩、粉彩、布、紙　　Watercolor, Pastel,Canvas and Paper
國立台灣美術館典藏　　52.8×40cm
136　　　　　　　　　1995

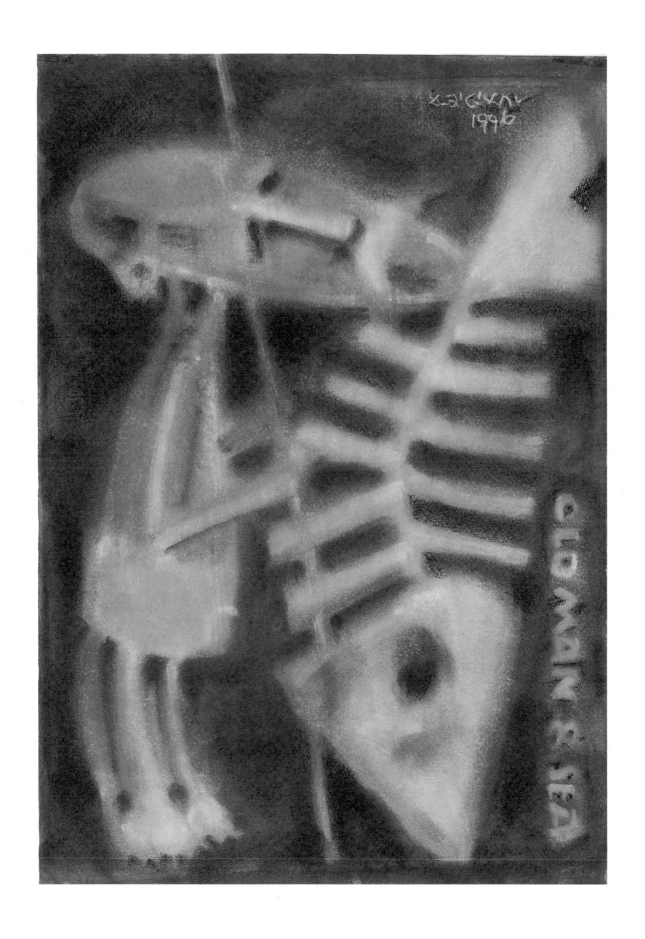

老人與海—自畫像 The Old Man and the Sea- Self Portrait
混合媒材、紙　　　Mixed Media on Paper
國立台灣美術館典藏　50×35.5cm
1996

我的飯碗—自畫像　My Rice Bowel-Self Portrait
混合媒材、紙　　Mixed Media on Paper
國立台灣美術館典藏　35.5×49.5cm
　　　　　　　　　1997

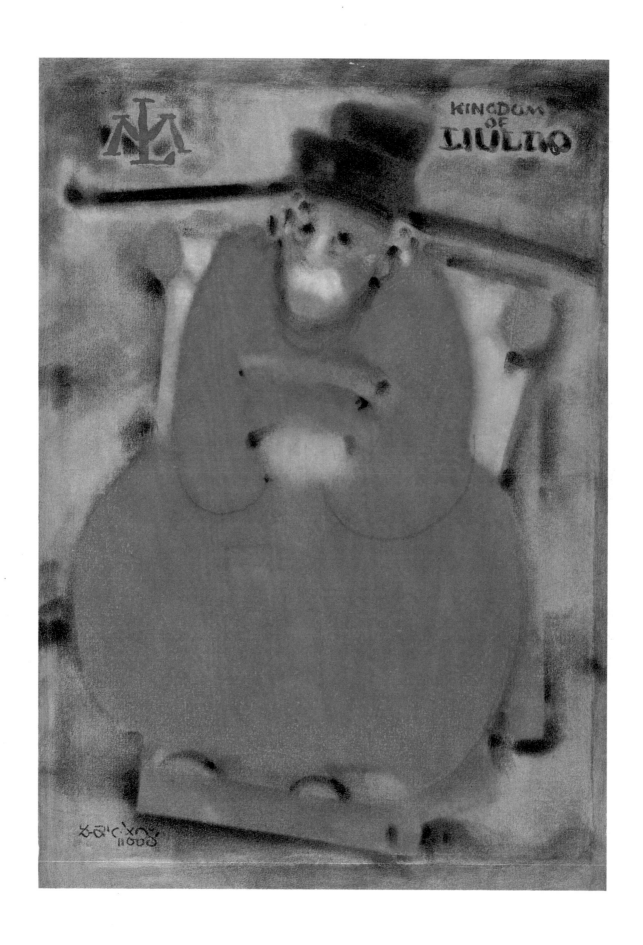

帝王夢－自畫像　　An Emperor's Dream-Self Portrait
混合媒材、紙　　　Mixed Media on Paper
國立台灣美術館典藏　49.7×35.2cm
　　　　　2000

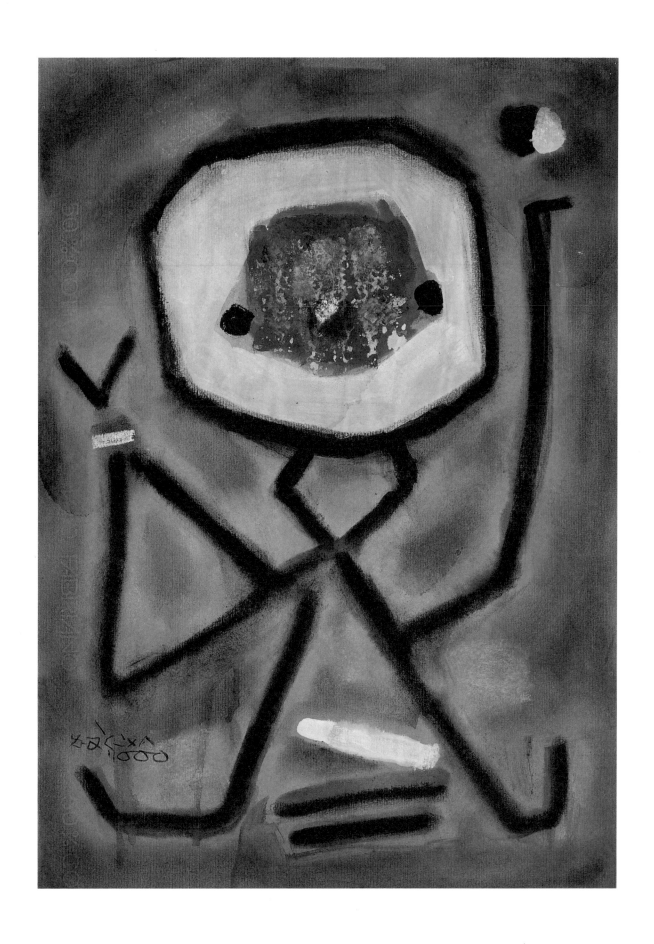

乖寶寶—自畫像　　Lovely Babe-Self Portrait
混合媒材、棉布　　Mixed Media on Cotton
劉其偉家屬收藏　　50×38cm
　　　　　　　　　2000

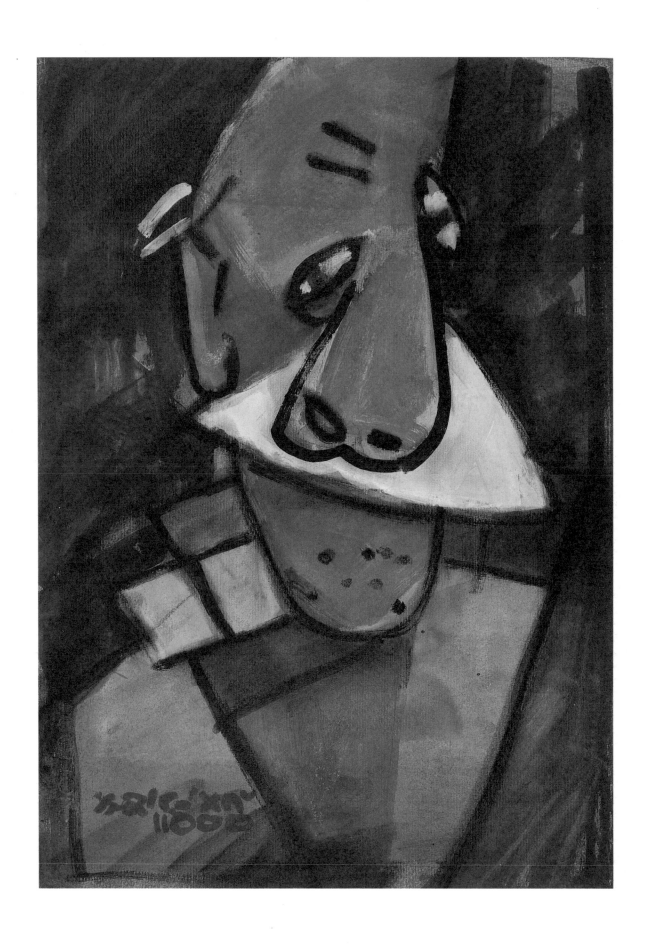

酒後　　　　　　　Drunk
混合媒材、紙　　　Mixed Media on Paper
劉其偉家屬收藏　　50×35.5cm
　　　　　　　　　　2002

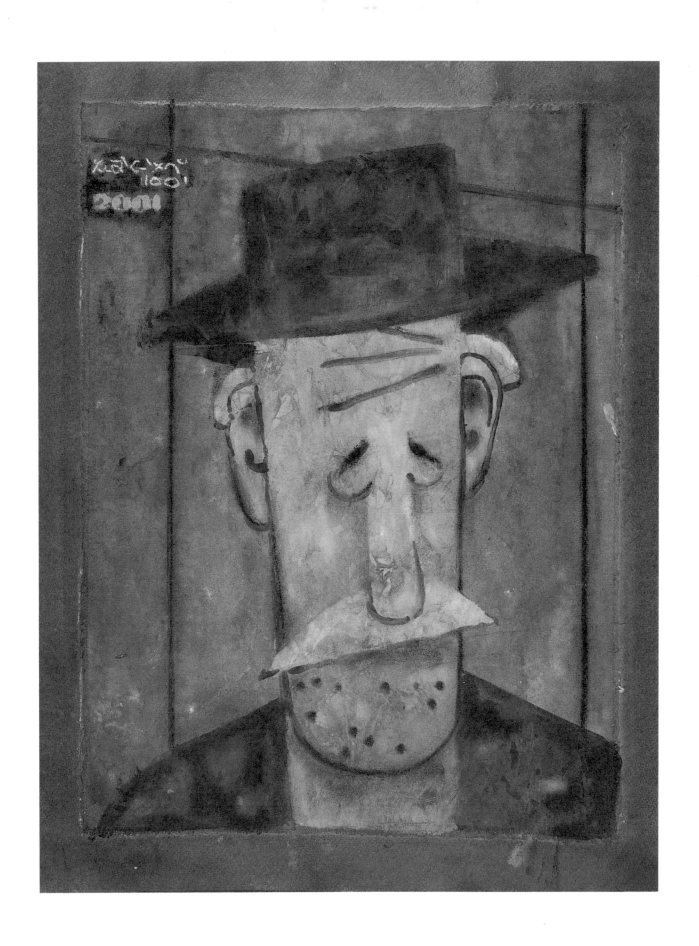

老師退休－自畫像 Retirement-Self Portrait
混合媒材、棉布　Mixed Media on Cotton
國立台灣美術館典藏　53.2×39.2cm
　　　　　　　　　2001

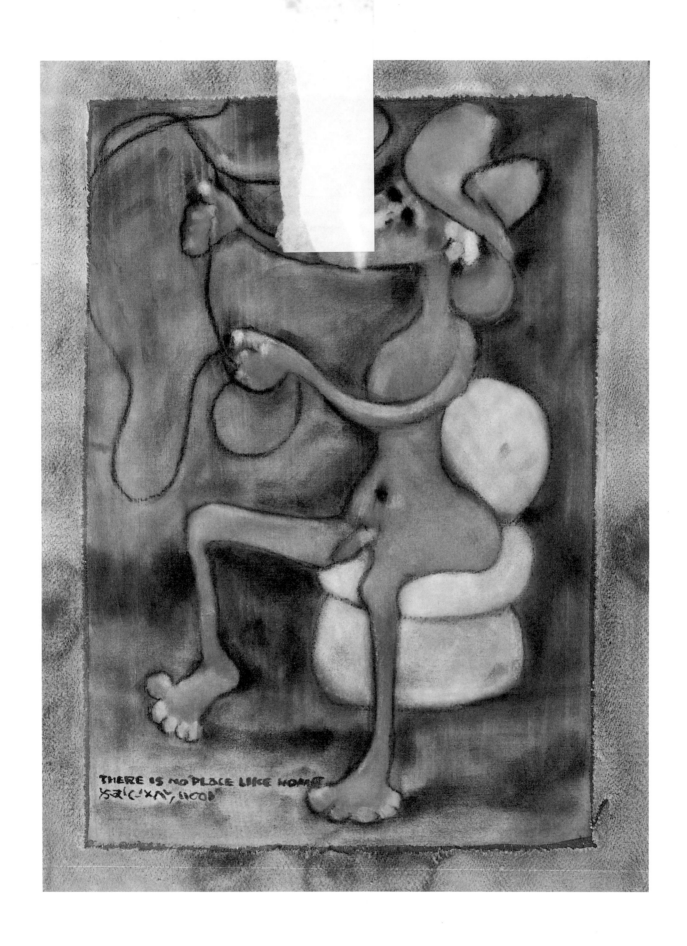

不講禮貌最快樂-自畫像 Unrestraint and Happy -Self Portrait
水彩、粉彩、布、紙　Watercolor, PastelCanvas and Paper
國立台灣美術館典藏　42.5×31cm
2001

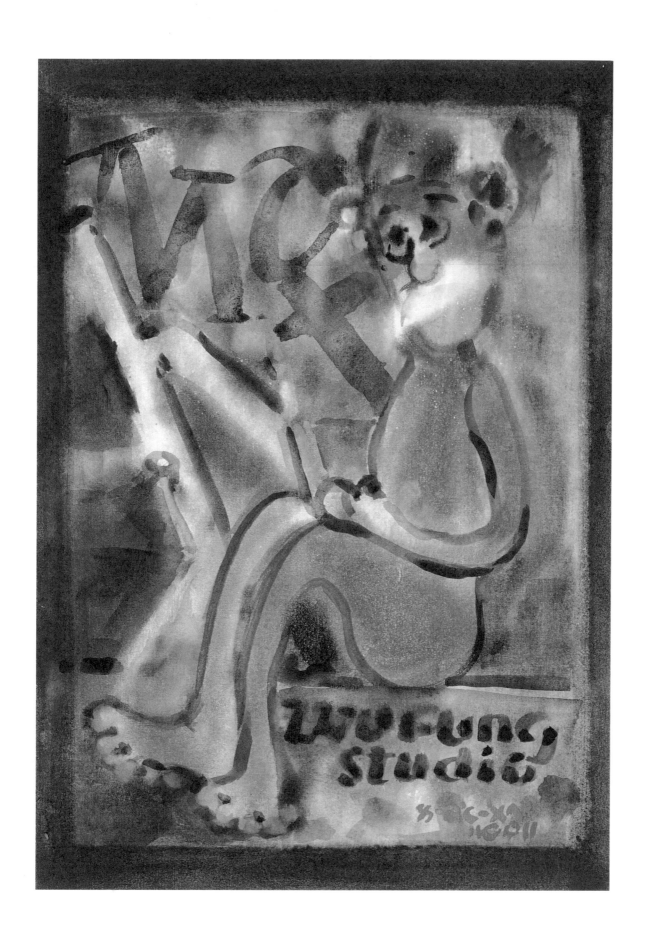

在畫室裡像-自畫像　At the Studio-Selfportrait
混合媒材、紙　Mixed Media on Paper
劉其偉家屬收藏　50×35.5cm
2002

單元七:愛神 · 性崇拜

劉其偉生命中的野性完全揮灑在那一片蠻荒叢林中,也使得他保有一份原始、素樸的天真,這種人與自然萬物赤裸裸接觸的真實感覺與浪漫情懷,使他的人與作品,散發出原始而神祕的魅力。他愈了解原始部落的風俗習慣、神話、信仰,就愈找回自己的童心,愈陶醉在自己的感性,直覺中。他愛以「愛神(Eros)」系列,詮釋人類生生不息的性生命活力。人生基本上離不開飲食男女,在他看來「性」是生命的延續,健康而自然,他尊重「性」一如尊重生命的本身。他以原始社會性的開放,他們崇拜性器,贊揚精靈賜給他們生命力的態度,看待人類生機勃發的愛慾。他也認為藝術如果沒有強烈的情感,也等於缺少了生命力。

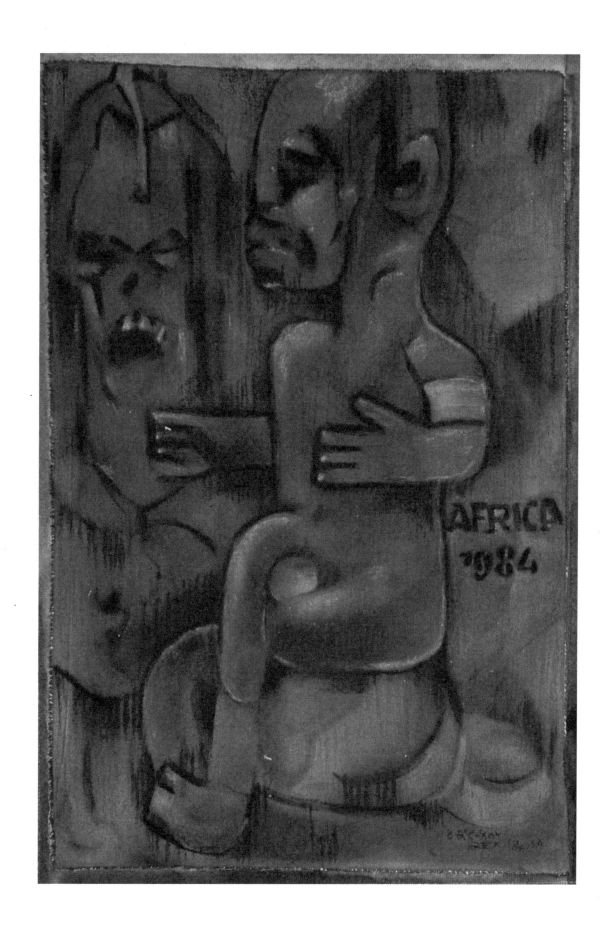

象牙海岸的生命之神　Life God on the Ivory Coast
混合媒材、棉布　　　Mixed Media on Cotton
朱銘美術館收藏　　　42×64cm
　　　　　　　　　　1984

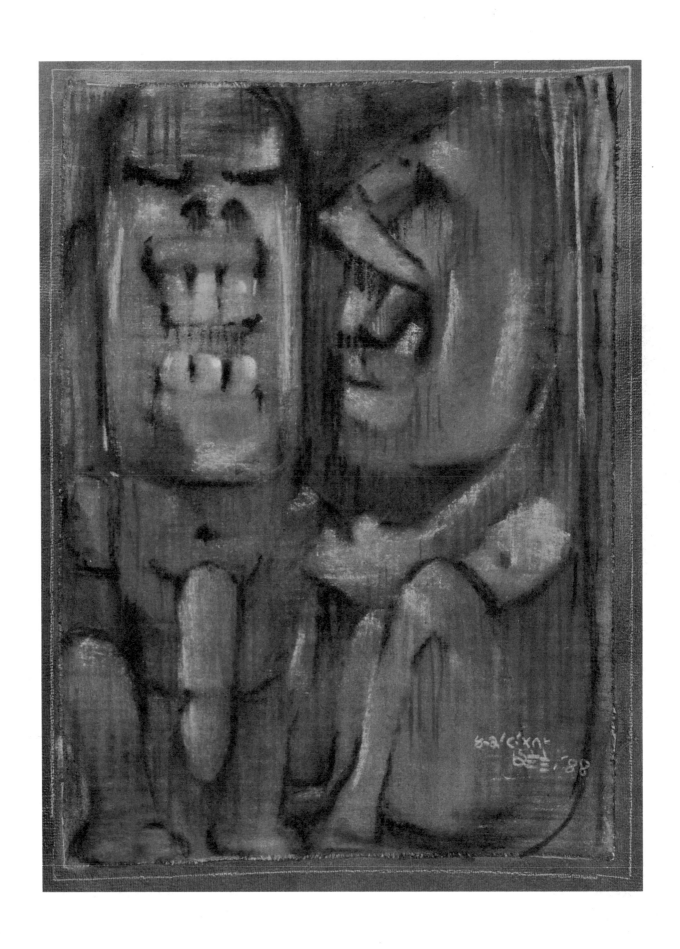

非洲的一對夫妻　An African Couple

混合媒材、棉布　Mixed Mediaand Cotton

私人收藏　52×39cm

1988

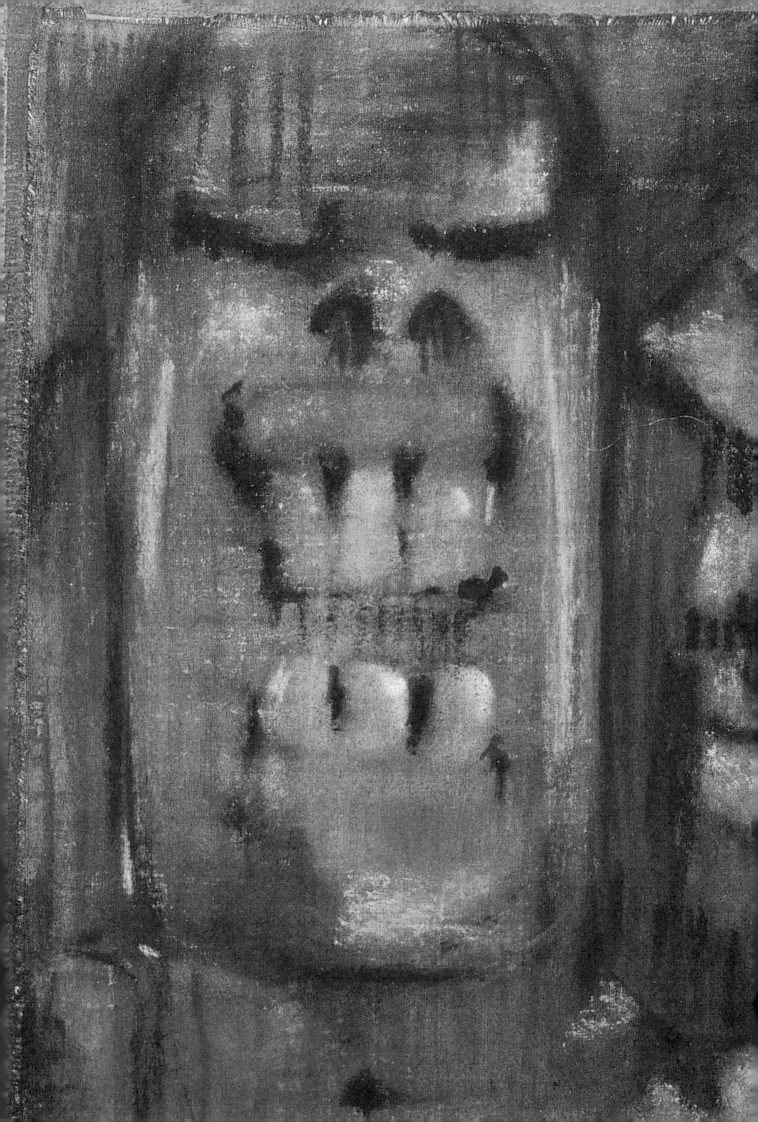

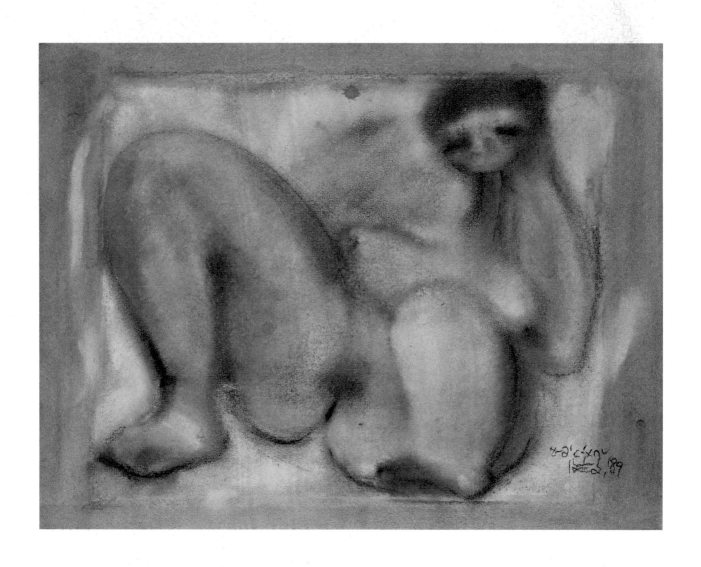

裸女　　　　　　　Female nude

混合媒材、紙　　　Mixed Media on Paper

台北市立美術館典藏　50×36cm

　　　　　　　　　1986

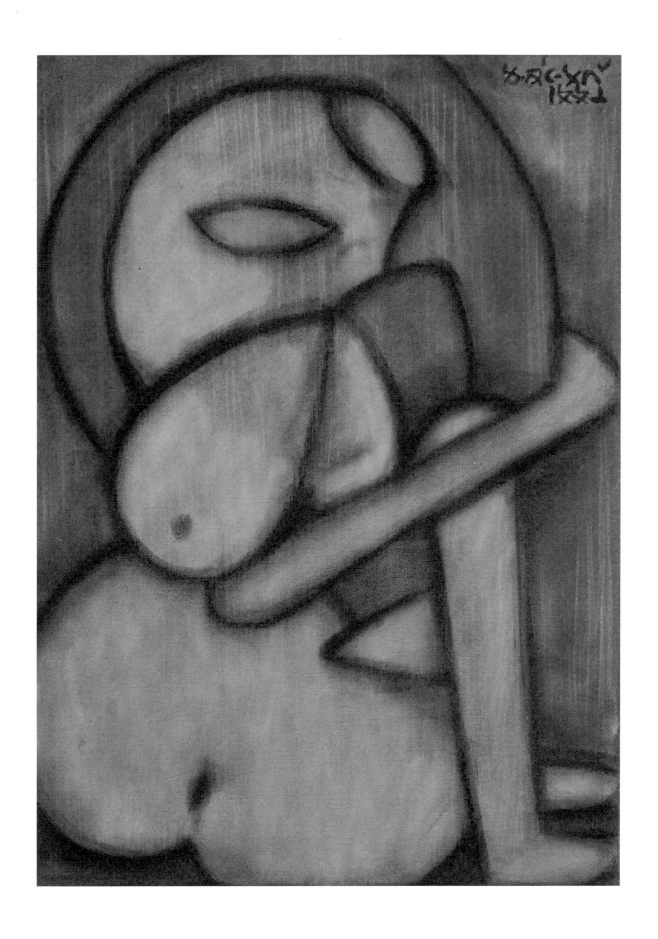

愛神　　　　　　　　　Eros
混合媒材、棉布　　　Mixed Media on Cotton
私人收藏　　　　　　48×33cm
　　　　　　　　　　　1996

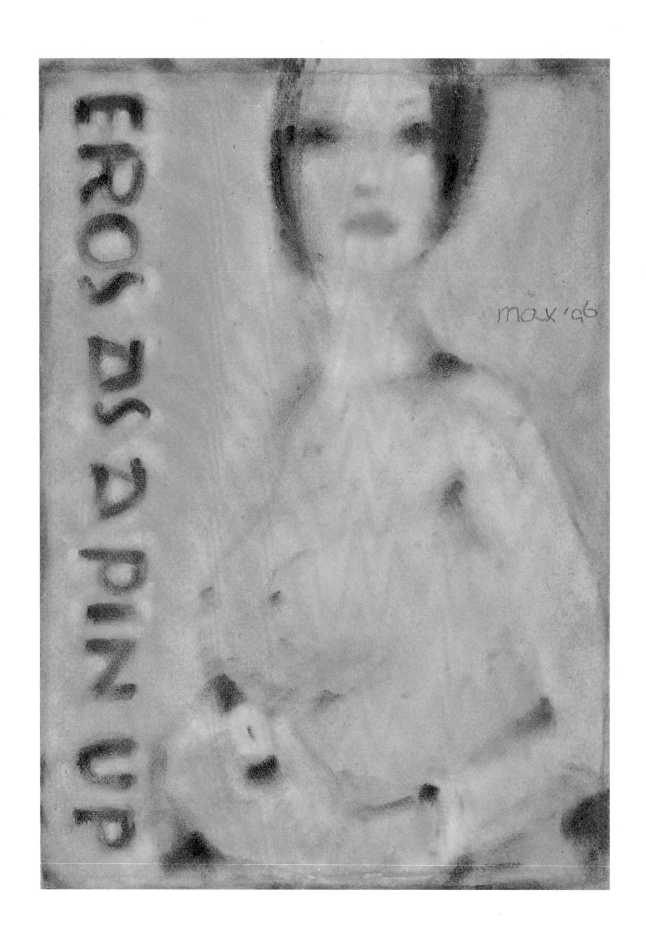

愛神 I Eros I

混合媒材、紙 Mixed Media on Paper

國立台灣美術館典藏 49.8×35.5cm

 1996

愛神II Eros II

混合媒材、紙 Mixed Media on Paper

國立台灣美術館典藏 50×35.7cm

 1996

愛神III　　　　　　　Eros III
混合媒材、紙　　　　Mixed Media on Paper
國立台灣美術館典藏　35.5×49.9cm
　　　　　　　　　　1996

愛神IV Eros IV
混合媒材、紙 Mixed Media on Paper
國立台灣美術館典藏 35.8×49.8cm
 1996

愛神 V Eros V

水彩 粉彩 布 紙 Watercolor, Pastel Canvas and Paper

國立台灣美術館典藏 54.7×39.9cm

 1996

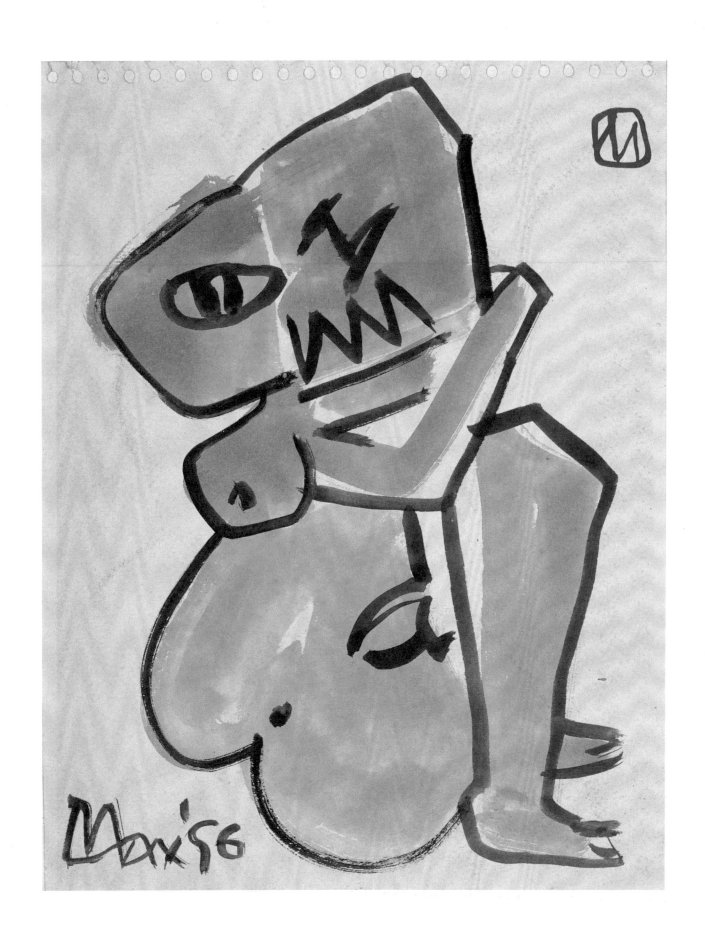

愛神VII Eros VII

混合媒材、紙 Mixed Media on Paper

國立台灣美術館典藏 27×21cm

1996

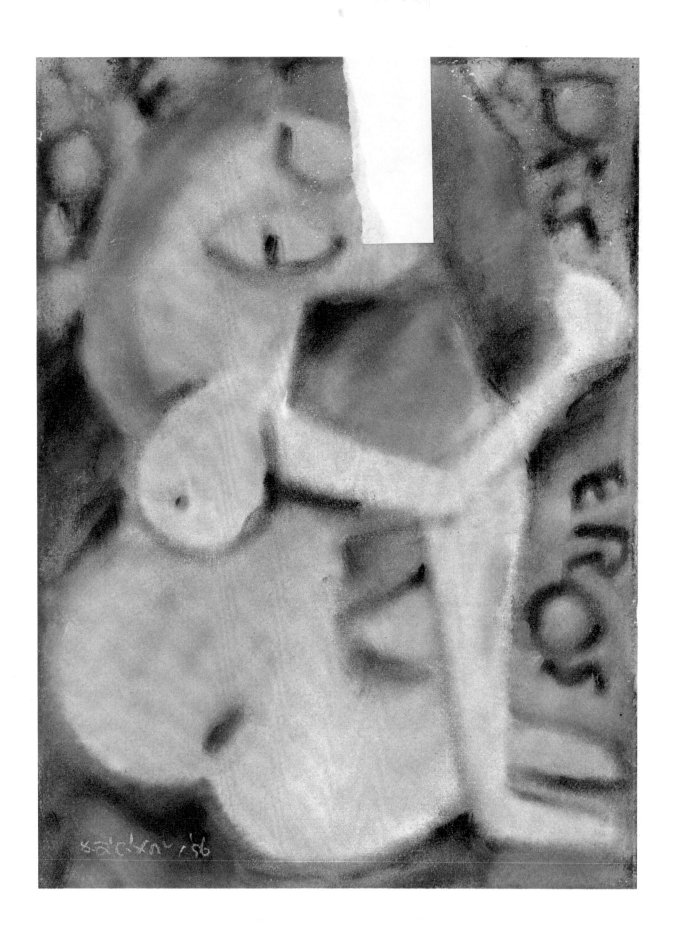

愛神VIII　　　　　　　Eros VIII

混合媒材、紙　　　　　Mixed Media on Paper

國立台灣美術館典藏　　47.5×35.2cm

1996

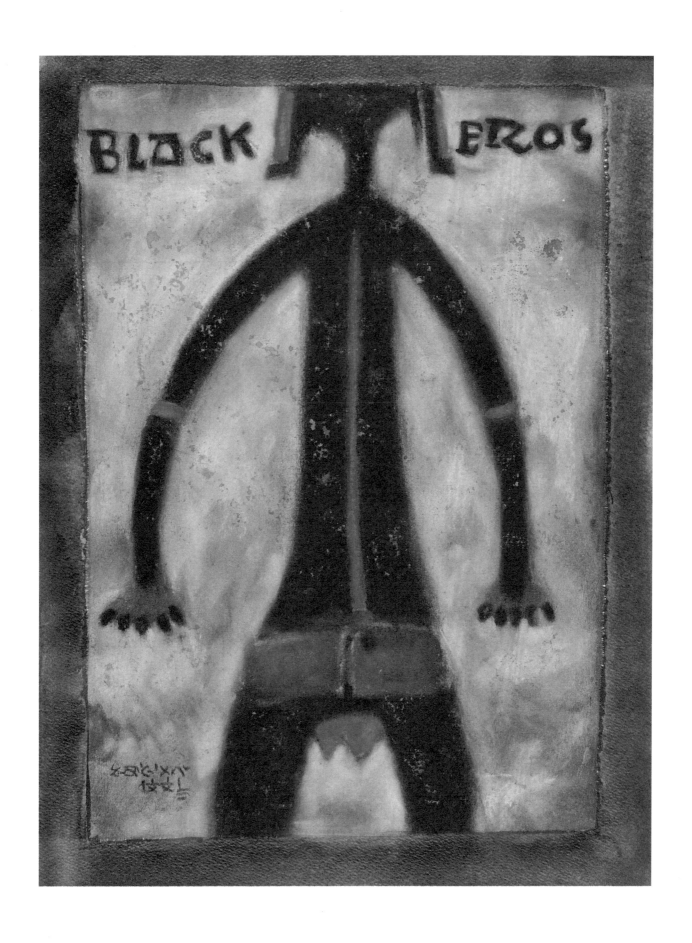

黑色的愛神　　　Black Jupiter, God of Love in Greek Mythology
水彩 粉彩 布 紙　Watercolor, Pastel Canvas and Paper
國立台灣美術館典藏　52.5×39.5cm
　　　　　　　　1998

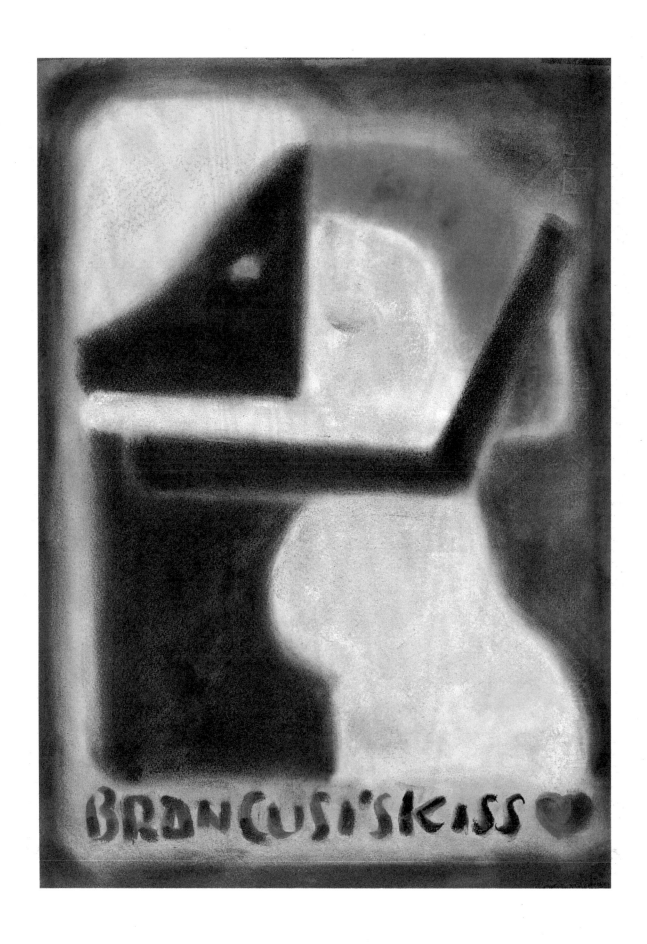

布朗庫西之吻　　　　Kiss

混合媒材、紙　　　　Mixed Media on Paper

國立台灣美術館典藏　50×35.5cm

　　　　　　　　1998

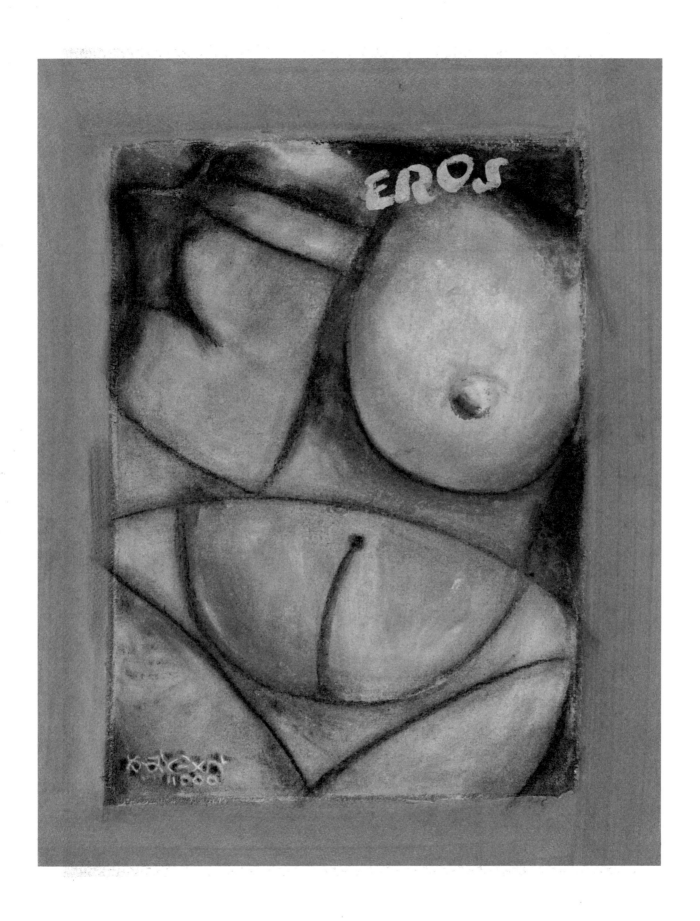

愛神　　　　　　　　Eros VI
水彩 粉彩 布 紙　　　Watercolor, Pastel Canvas and Paper
國立台灣美術館典藏　51.6×39cm
　　　　　　　　　　2000

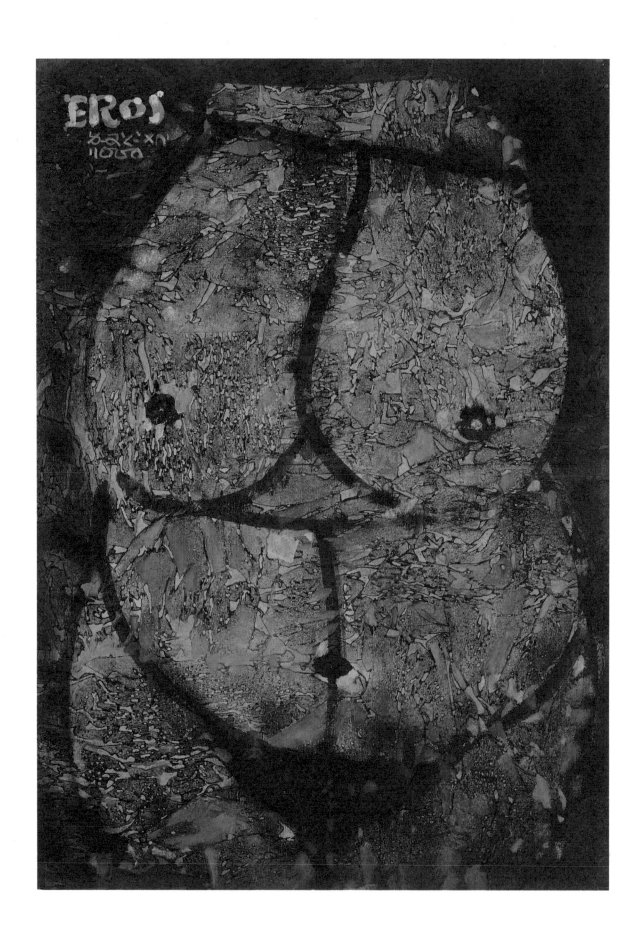

史前的化石　　　　Prehistoric Fossil
混合媒材、紙　　　Mixed Media on Paper
劉其偉家屬收藏　　50×35.5cm
　　　　　　　　　2000

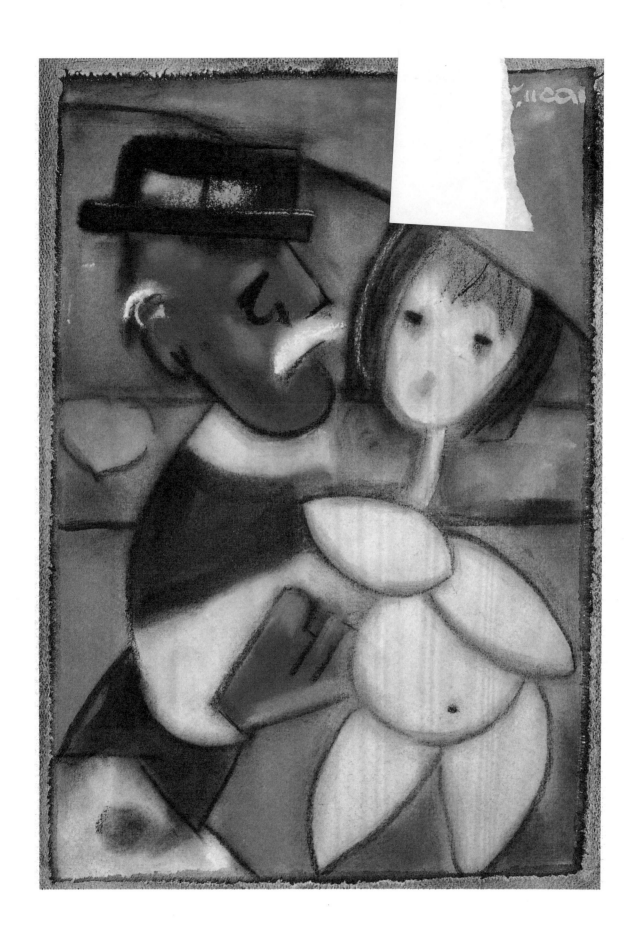

逛花街
混合媒材、紙
劉其偉家屬收藏

Mixed Media on Paper
50×35.5cm
2002

單元八：最後的畫作

在生命的最後一天，劉其偉仍在畫室奮力地創作他最想畫的抽象畫，把生命用到最後一滴血。這是一張很費他心思的作品，他並不十分滿意，他仍在努力經營畫面的神祕氛圍與原始的意趣。

這位愛冒險的生命鬥士，他不只是一位工程師、教授、畫家、作家、探險家、保育專家、人類學家，更是生命的藝術家，把生命用到超越生命的極限，他是人，不是神，是「超限」的人，他本身就是一件藝術品，一件生命的原作，這件發光又發亮的原作，卻是美在一身的樸素光華。

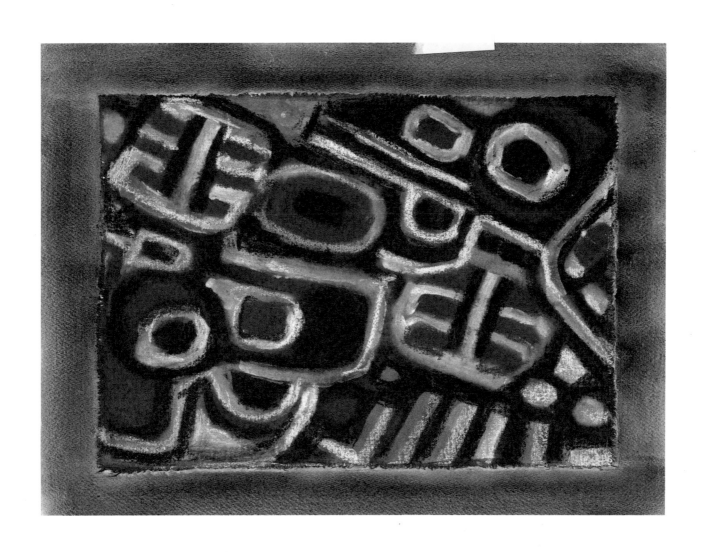

最後的畫作（未完成）　Mixed Media on Cotton
混合媒材、棉布　39×42cm
2002

年表

- 《菲島原始文化與藝術》獲菲律賓國家藝術文化委員會頒贈「東南亞藝術文化著作」榮譽獎，及受聘為香港東南亞研究所名譽研究員。
- 至中原理工學院建築系任教。
- 編撰之《現代水彩初階》出版。
- 《藝術零縑》出版。
- 參加韓國漢城「首屆亞洲藝術家會議」，並蒐集朝鮮半島古藝術與建築等資料。編著《近代建築藝術源流》、譯作《非洲行獵記》出版。
- 赴屏東霧台、好茶、來義遺址，進行排灣族文化及板岩住屋的考察與測繪。編著《原始藝術探究》、編譯《荷馬水彩專輯》出版。
- 赴中南美洲探訪馬雅、西斯底卡、印加古文明及叢林印第安文化。《朝鮮半島美術初探─韓國古典美術》、譯作《水彩技巧與創作》出版。
- 赴花蓮陶塞溪畔採訪泰雅族部落。
- 赴蘭嶼田野調查。受聘擔任美國俄亥俄州立大學藝術系訪問藝術家。《台灣土著文化藝術》、編著《現代水彩講座》、譯作《英國水彩畫大師佛林林特水彩畫集》出版。
- 八月赴婆羅洲沙勞越拉讓江（Rajang）流域雨林探訪，並前往拉可（Rako）野生動物保護區拍攝人猿生態並採集昆蟲標本。
- 受聘擔任新加坡南洋美術學院客座教授。《蘭嶼部落文化藝術》出版。
- 獲頒全國畫學會繪畫教育類金爵獎。台北市立美術館落成，受聘為諮詢委員。《婆羅洲雨林探險記─原始部落文化藝術》出版。
- 擔任東海大學美術系兼任教授。赴高雄縣茂林鄉萬山村考察岩雕。七月前往南非探訪，並蒐集原始藝術資料。
- 赴馬來西亞中央藝術學院講學。深入婆羅洲拉讓江流域，探訪游居於內陸叢林的原始部族。編譯《文化人類學》出版。
- 組探險隊，再度前往北婆羅洲之沙巴。
- 七月十六日台灣地區解除戒嚴。受聘擔任輔仁大學兼任教授。《藝術與人類學》出版。
- 台灣省立美術館開館。畫作義賣所得捐贈伊甸殘障福利基金會。捐贈原史民族文物給中央研究院民族學研究所。《台灣水牛集》、《婆羅洲土著文化藝術》、《走進叢林》出版。
- 三月接受台灣省美術基金會委託，組隊前往大洋洲，進行「巴布亞紐幾內亞石器文物採集研究計畫」，蒐得文物轉贈國立自然科學博物館。九月受聘擔任國立藝術學院（今國立台北藝術大學）傳統藝術研究所兼任教授。十一月應農委會之邀繪製保護野生動物海報。《巴布亞紐幾內亞行腳》出版。
- 六月高雄市立美術館開館。國立自然科學博物館展出「巴布亞原始藝術─劉其偉的新幾內亞行」。馬來西亞中央藝術學院設立「大馬中央藝術學院劉其偉獎學金」。
- 出任「中華自然資源保育協會」常務監事，倡導生態保育。《野生動物─上帝的劇本》、《台灣原住民文化藝術》出版。
- 於台北市立美術館舉辦「劉其偉保護野生動物展」。《文化探險─業餘人類學初階》出版。
- 捐贈作品給高雄市立美術館。八月受聘擔任玉山、雪霸、金門國家公園榮譽警察。榮獲中國美術協會頒贈「當代美術創作成就獎」。「劉
- 前往所羅門群島及婆羅洲沙勞越，採集當地原始藝術文化資料。
- 捐贈畫作贊助器官捐贈協會、兒童癌症基金會、世界展望會、中華社會福利聯合勸募協會。
- 「九二一重生義賣」活動召集人，捐贈畫作贊助藝術文化資料。
- 捐贈作品給新幾內亞「劉其偉保護野生動物畫展」錄影帶，獲第一屆金鹿獎四大獎項。
- 捐贈百幅畫作予國立台灣美術館。
- 六月獲陳水扁總統頒發文建會第四屆「文馨獎」。十二月國立台灣美術館舉行「探索九十─劉其偉捐贈展」。
- 一月出版「藝術人類學」，四月因心臟主動脈剝離，猝逝，享年九十二歲。出版「性崇拜與文學藝術」，五月斐京藝術博物館（Pretoria Art Museum）舉行劉其偉南非藝術邀請展，五月國立歷史博物館舉行「藝術探險家─劉其偉紀念展」。

年代	年齡	記事
一九一二	出生	八月二十五日出生於福建省福州市，本名劉福盛。祖籍廣東中山縣。
一九一七	六歲	受第一次世界大戰影響，劉家經營的茶葉出口生意滯銷，宣告破產。
一九一八	七歲	祖父因債務沉重，抑鬱而終，父親為躲避債主，舉家遷回廣東，靠變賣古董維生。
一九二○	九歲	隨父親、祖母、姊姊移居日本橫濱。
一九二一	十歲	改名為劉其偉。
一九二三	十二歲	九月日本關東大地震，劉家在大地震中無人傷亡，但家產全無。全家遷居神戶。
一九二六	十五歲	進入神戶英語學院就讀。
一九三一	二十歲	以華僑身份考取庚子賠款公費生，離家赴東京，進入日本官立東京鐵道局教習所專門部電機科就讀。
一九三二	二十一歲	七月自日本返回中國。應徵進入天津公大紗廠任職，但因與日籍主管發生口角遭開除。寫了生平第一篇稿，發表於學校的工學季刊。
一九三五	二十四歲	七月應聘至廣州中山大學電機工程系擔任助教。
一九三七	二十六歲	七月爆發蘆溝橋事變。
一九三八	二十七歲	與杭州姑娘顧慧珍結婚。
一九三九	二十八歲	第二次世界大戰正式爆發，隨學校遷往雲南。
一九四○	二十九歲	辭去中大教職，進入軍政部兵工署擔任技術員，出入滇緬邊境，初識中國少數民族引發研究人類學的興趣。
一九四一	三十歲	長子劉怡孫出生。
一九四五	三十四歲	第二次世界大戰結束。調任經濟部資源委員會研究員，十二月來台從事戰後接收及修護工程。
一九四六	三十五歲	任台電公司八斗子發電廠工程師。半年後，調任台灣金銅礦籌備處工程師兼工程組機電土木課課長。全家遷居金瓜石。
一九四七	三十六歲	二二八事變。次子劉寧生出生。
一九四八	三十七歲	轉任台糖公司電力組工程師，遷居台北汀州路。
一九四九	三十八歲	五月台灣省實施戒嚴。十二月中央政府遷台。到中山堂觀賞香洪畫展之後，發奮自習繪畫，首次公開水彩作品「榻榻米上熟睡的小兒子」。
一九五○	三十九歲	以「寂殿斜陽」入選第五屆全省美展。
一九五一	四十歲	於台北中山堂舉辦首展「劉其偉水彩畫展」。
一九五四	四十三歲	第一本譯作《水彩畫法》出版。
一九五七	四十六歲	離開台糖公司，轉任美國海軍駐台新竹空軍機場。
一九五八	四十七歲	轉任國防部軍事工程局工程師。
一九五九	四十八歲	與張杰、吳廷標、香洪、胡笳等人籌組「聯合水彩畫會」。
一九六一	五十歲	成立「歐亞出版社」，專事出版美術書籍。
一九六二	五十一歲	編譯《現代繪畫基本理論》出版。
一九六三	五十二歲	《水彩人像》、《抽象藝術造形原理》出版。受聘擔任政工幹校藝術系兼任教授。
一九六四	五十三歲	榮獲中國畫學會頒贈第一屆最優水彩畫家金爵獎。
一九六五	五十四歲	七月赴越南戰地，擔任美軍機場軍事工程設計，並踏查占婆、吳哥窟古文明藝術，完成「中南半島一頁史詩」系列繪畫。
一九六七	五十六歲	自越南返台，回國防部軍工局任職。七月於國立歷史博物館推出「越南戰地風物水彩畫展」，出版《中南半島行腳畫集》。
一九六八	五十七歲	轉任聯勤工程署設計組工程師。
一九六九	五十八歲	榮獲第四屆「中山文藝創作獎」。《樂於藝》出版。
一九七一	六十歲	辭去聯勤工程署設計組工程師職務，告別公職生涯，全心投入藝術創作。成立「中國藝術學苑」，任班主任。
一九七二	六十一歲	赴菲律賓考察藝術教育及古代繪畫遺跡，走訪 Bontoc 山區進行土著文化田野調查。開始編纂《東南亞物質文化圖誌》。

國家圖書館出版品預行編目資料

藝術探險家:劉其偉紀念展 = Explorer of
art: a mmemorial exhibition of Max Liu /
國立歷史博物館編輯委員會編輯. — 臺北市
:史博館, 民91
　面 ：　　公分-

ISBN 957-01-1114-3(平裝)

1.繪畫 - 西洋 - 作品集

947.5　　　　　　　　　　　　　91008094

發 行 人　黃光男
出 版 者　國立歷史博物館
　　　　　台北市南海路四十九號
　　　　　TEL:02-2361-0270
　　　　　FAX:02-2370-6031
　　　　　http://www.nmh.gov.tw
編　　輯　國立歷史博物館編輯委員會
主　　編　謝文啓
執行編輯　潘台芳　張承宗
編輯顧問　鄭惠美
助理編輯　王慧珍
美術設計　張承宗
英文翻譯　韓智泉
英文審稿　Mark Rawson
展場設計　郭長江
正片提供　國立台灣美術館　台北市立美術館
黑白人像　張詠捷
攝　　影　千畿攝影
設計排版　姚其湄　歐陽孟嵐
印務監督　王東來
印　　製　裕華彩藝股份有限公司
　　　　　地　　址　台北縣新店市寶中路95號之8
　　　　　電　　話　(02) 2911-0111
出版日期　中華民國九十一年五月
統一編號　1009101340
I S B N　957-01-1114-3
定　　價　新台幣700元

行政院新聞局出版事業登記證
局版北市業字第24號